William Shakespeare 1564 - 1616

차례

존 왕

실제 역사에서 존 왕이 재위한 시기는 1199년부터 1216년까지 17년간이다. 용감한 무장으로 이름을 떨쳐 '사자심왕獅子心王'이라 불린 리처드 1세의 아우다. 형의 사나이다운 별명과는 대조적으로 존 왕에게는 '실지왕失地王'이나 '결지왕缺地王'이라는 명예롭지 못한 별명이 붙어 있다. 왜냐하면 필립 2세가 다스리는 프랑스와 싸워 많은 영토를 잃었기 때문이다. 왕권의 제한과 잉글랜드 봉건 제후의 권리를 주장한 '마그나카르타Magna Carta'를 승인한 왕으로도, 『로빈 후드』에 나오는 왕으로도 알려져 있다.

이 극의 주축은 잉글랜드의 왕위를 둘러싸고 존과 프랑스 왕 필립의 대립이다. 존에게는 리처드 1세 외에 형이 또 한 명 있었다. 제프리다. 제프리가 죽은 후 그의 부인 콘스탄스(프랑스의 브르타뉴 공작의 딸)는 아들 아서에게 왕위 계승권이 있다고 주장하고, 필립은 오스트리아 공작 리모주와 손잡고 아서 옹립을 지지한다. 또한 이 대립은 존과 가톨릭 세력의 대립이기도 하다.

막이 오르면 잉글랜드의 궁정이다. 프랑스에서 온 사절 샤티용이 필립 왕의 요구를 전한다. 왕위를 아서에게 넘기라고 존을 압박한 것이다. 존은 전쟁도 불사하겠다며 그 요구를 거절한다. 이어서 잉글랜드 국내의 한 지역에 대한 권리를 둘러싼 소송이 전개된다. 당사자는 사자심왕의 신하였던 포큰브리지의 적자(아우)와 사생아 필립(형)이다. 필립의 아버지는 실은 사자심왕이다. 필립은 재산과 토지를 아우에게 넘기고 사자심왕의 아들인 것을 왕과 황태후에게 인정받아 리처드 경이라는 칭호를 받는다. 얽히고설키다가 이윽고 유혈 전쟁을 불러일으키는 국가 간의 주권 다툼과 깨끗이 결말이 나는 사적 다툼의 대조가 뚜렷하다. 자유롭고 활달한 이단아의 명랑한 악행은 매력에 흘러넘치고, 잉글랜드와 프랑스 항쟁에서도 크게 활약한다.

클라이맥스는 제2막의 프랑스 앙제 시 성문 밖 장면이다. 잉글랜드와 프랑스 양군이 서로 노려보고 있고, 두 왕은 성벽 위의 시민을 향해 성문을 열라고 압박한다. 시민 측이 내건 성문을 여는 조건은 존의 조카 블랑슈와 프랑스 황태자 루이의 결혼과 양군의 화친이다. 두 왕은 그 조건을 받아들이지만 그 직후 로마 교황의 사절이 나타나 존의 파문을 선고한다. 이로써 어렵사리 얻은 화친도 다시 출발점으로 돌아가 전투가 시작된다. 존의 군대에 붙잡힌 아서의 암살은 미수에 그치지만, 그는 도망가는 도중에 성벽에서 뛰어내리다 실수로 목숨을 잃는다. 이 영리한 소년의 잔상도 선명하다.

주요 등장인물

존 왕 : 형 리처드 사자심왕의 뒤를 이어 잉글랜드 국왕이 된다
황태후 엘리너 : 존 왕의 어머니
헨리 왕자 : 아버지 존 왕이 죽은 후 헨리 3세로서 왕위에 오른다
아서 : 병사한 존 왕의 형 제프리의 아들
필리프 : 프랑스 왕. 아서의 영국 왕위 계승권을 주장한다
사생아 필립 : 리처드 사자심왕의 아들

금화, 은화가 손짓하는 한, 종과 성서와 촛불이
파문한다고 위협해도 뒤로 물러서지 않겠다.(사생아)
Bell, book, and candle shall not drive me back
When gold and silver becks me to come on.(Bastard)

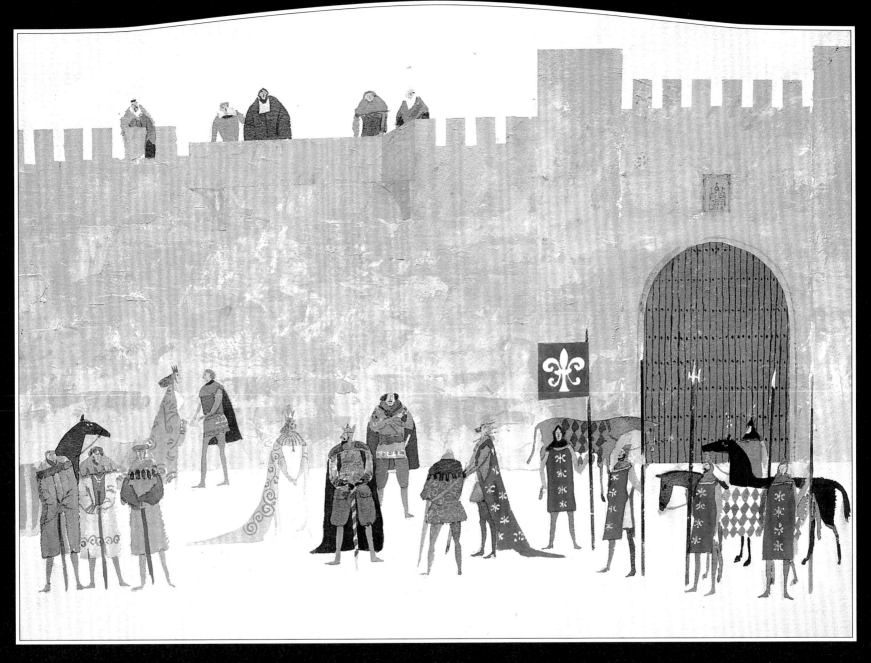

제2막 제1장

프랑스, 앙제 시의 성문 밖

프랑스 왕과 잉글랜드 왕 존이 시민들에게 어느 한쪽을 시내로 맞이하라고 압박한다

리처드 2세

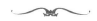

역대 잉글랜드 국왕 중에서 가장 큰 굴욕을 당한 이는 리처드 2세라고 해도 좋을 것이다.

플랜태저넷가의 8대 왕 리처드 2세가 태어난 것은 1367년이다. 열 살이던 1377년에 왕위에 올라 1399년 서른두 살에 퇴위당하고 암살당했다. 아버지는 에드워드 3세의 장남 에드워드 흑태자다(Black Prince. 참고로 그가 이렇게 불리게 된 것은 16세기 후반이 되고 나서다. 이 호칭의 유래는 그가 검은색 갑옷을 입었기 때문이라고도, 그가 쓰는 무기가 끔찍한 것이었기 때문이라고도 한다). 그는 백년전쟁 중 크레시와 푸아티에에서 프랑스군을 격파한 영웅이다. 그런데 이 황태자는 왕위에 오르기 전에 죽고 만다. 그래서 리처드가 조부의 뒤를 이어 왕이 된 것이다.

그런 뛰어난 영웅의 피를 이어받았으나 왕으로서 리처드 2세에 대한 평판은 그다지 좋지 못하다. 늘 '약하다'는 이미지가 따라다닌다. 우유부단하고 감정의 기복이 심한 것 같은데, 그것은 이 극에서도 간파할 수 있다. 국고의 재원을 낭비하고 그것을 메우기 위해 터무니없는 세금을 부과했으며 그 결과 귀족의 사유재산을 몰수하는 행동으로 나온다. 후견인이었던 숙부 곤트의 존이 죽자 그의 재산을 몰수한다. 곤트의 아들 헨리 볼링브로크가 얼마나 분노에 불타고 복수심에 들끓었는지는 쉽게 상상할 수 있다. 두 사람은 같은 해에 태어난 사촌이고, 게다가 이는 그가 리처드에 의해 추방되어 있는 동안 일어난 사건이었다.

『리처드 2세』는 볼링브로크가 추방되는 장면에서 막이 오른다. 클라이맥스는 그가 리처드를 왕좌에서 끌어내리는 제4막 제1장이다. 장소는 웨스트민스터 궁전이다. 요크 공작(에드워드 3세의 일곱 왕자 중의 한 사람, 즉 흑태자나 곤트의 존의 형제. 이 숙명의 라이벌의 숙부에 해당한다)이 리처드의 사자로서 등장하고, 그가 볼링브로크에게 왕위를 넘긴다는 사실을 전한다. 하지만 볼링브로크는 많은 사람들이 보는 데서 왕위를 양도받고 싶어 리처드를 호출한다. 그는 원통한 마음을 누누이 말한다. 볼링브로크 측은 리처드가 왕관과 홀笏을 건네고 새로운 왕 헨리를 축복해주는 것만으로는 만족하지 않고, 퇴위가 당연하다는 것을 사람들에게 납득시키기 위해 그와 신하들의 죄상을 기록한 탄핵문을 읽으라고 재촉한다. 리처드는 그것을 거부하고 거울을 가져오게 한다. 자신이 그때 어떤 얼굴을 하고 있는지 보기 위해서다. 그리고 젊고 아름다운 얼굴을 비추는 '아첨꾼 사자使者'인 거울을 바닥에 내동댕이친다. 슬픔에서 자조까지의 다양한 감정이 그의 가슴속을 오가고, 시인 기질인 그의 자질이 결정結晶된 것 같은 명장면이다.

왕위 찬탈과 그것에 이어지는 리처드 암살은 이후 잉글랜드 왕족의 이른바 트라우마(심적 외상)가 된다.

주요 등장인물

리처드 2세 : 플랜태저넷 왕조의 잉글랜드 국왕
곤트의 존 : 왕의 숙부. 랭커스터 공작. 우국지사
헨리 볼링브로크 : 곤트의 아들. 나중에 헨리 4세가 된다
랭리의 에드먼드 : 왕의 숙부. 초대 요크 공작
오머얼 공작 : 요크 공작의 아들
모브레이 : 노퍽 공작. 영구 추방된다

나의 영예, 나의 권력을 빼앗을 수는 있어도,
내 슬픔은 빼앗을 수 없다. 나는 지금도 슬픔의 왕이다.(리처드 왕)
You may my glories and my state depose,
But not my griefs; still am I king of those.(King Richard)

King Richard II

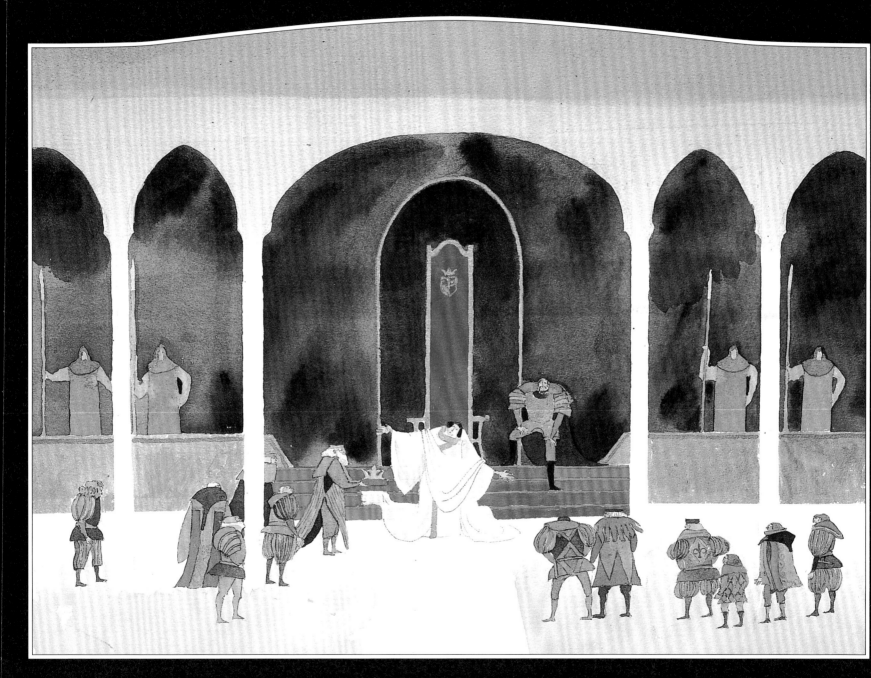

제4막 제1장

런던, 웨스트민스터 궁전

리처드 2세는 사촌 형제인 헨리 볼링브로크에게 왕위를 넘기라는 압박을 받는다

헨리 4세 제1부

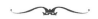

극의 시대 배경은 『리처드 2세』와 직결되어 있다. 헨리 4세는 리처드 2세와는 같은 해에 태어난 사촌 형제에 해당한다. 재위 기간은 1399년부터 1413년까지다. 리처드 2세의 재위 기간은 1377년부터 1399년까지다. 그렇다, 두 사람의 재위 기간도 바로 연결된다. 1399년, 헨리 볼링브로크는 리처드 2세로부터 왕위를 빼앗아 헨리 4세로서 왕위에 올랐다. 그뿐 아니라 리처드 왕의 암살을 교사하기도 한다.

이 왕위 찬탈이 탈이 되어 헨리 4세의 치세 기간은 끊임없는 귀족의 반란으로 어둡게 채색되어 있다. 헨리 왕 자신이 선왕의 폐위와 죽음에 죄책감을 느끼고 속죄를 위해 성지 예루살렘 원정을 꾀하지만, 웨일스와의 전투에서 패배한 일과 잉글랜드 북방의 퍼시 일족의 불온한 움직임이 원인이 되어 단념하지 않을 수 없다.

게다가 그는 또 하나의 커다란 골칫거리를 안고 있었다. 왕자 헨리(애칭 핼, 나중에 헨리 5세가 된다)의 생활 태도가 그것이다. 런던 이스트칩의 선술집을 근거지로 삼고 방탕한 나날을 보내고 있기 때문이다. 그에 비해 퍼시의 장남 헨리는 '핫스퍼(뜨거운 박차)'라는 별명이 붙을 만큼 무장으로서 이름이 높은 열혈한이다. 왕은 훌륭한 아들을 가진 퍼시가 부러워 견딜 수가 없다.

하지만 '방탕한 아들'이라는 것은 핼이 '세상의 이목을 피하기 위한 가짜 모습'이라는 것이 막이 오르자마자 왕자 자신의 입으로 밝혀진다. "당분간은 너희들이 하자는 대로 같이 해줄 뿐이다." '너희들'이란 핼의 유흥 동료로, 그 두목이 거한이자 대주가이며 대식가이자 허풍쟁이인 존 폴스태프 경이다.

폴스태프는 공금을 강탈하거나 징병권을 이용하여 뇌물을 받는 등 하는 일마다 변변치 않은 일뿐이다. 하지만 미워할 수가 없다. 귀염성이 있다. 최대 매력은 스스로 "나 자신한테 기지가 있을 뿐 아니라 남한테도 기지를 발휘하게 해주지"라는 공언을 꺼리지 않는 위트일 것이다.

한편 핫스퍼 부자는 웨일스의 글렌다워와 결탁하여 드디어 반란을 일으킨다. 부왕에게 호출되어 마음을 고쳐먹으라는 말을 들은 핼은 전장에서 반드시 핫스퍼의 머리를 바쳐 명예를 만회하겠다고 맹세한다. 왕은 왕자에게 전군의 지휘권을 주고 폴스태프도 보병 대장으로 출진한다. 양군이 결전을 벌이는 곳은 슈루즈버리다. 핼은 핫스퍼를 보기 좋게 쳐 죽인다. 옆에서 죽은 척하고 있던 폴스태프는 핫스퍼를 쓰러뜨린 사람은 자신이라고 주장한다. 어디를 가나 폴스태프는 끝까지 변변치 못하다.

전투는 국왕군의 승리로 끝나고 핼은 부왕과 함께 글렌다워를 토벌하기 위해 웨일스로 진군을 시작한다.

주요 등장인물

헨리 4세 : 랭커스터 왕조의 잉글랜드 국왕
핼 왕자 : 헨리 4세의 방탕한 아들. 후계자로서 각성한다
폴스태프 : 왕자의 유흥 동료. 방탕하고 불량한 뚱보 기사
헨리 퍼시 : 북방의 맹장. 별명이 핫스퍼다
노섬벌랜드 백작 : 핫스퍼의 아버지
글렌다워 : 웨일스의 맹장

너희들에 대해서는 다 알고 있다. 그저 지금은
너희들의 멋대로 된 무위도식에 동참하고 있을 뿐이다.(왕자 헨리)
I know you all, and will awhile uphold
The unyoked humor of your idleness.(Henry, Prince of Wales)

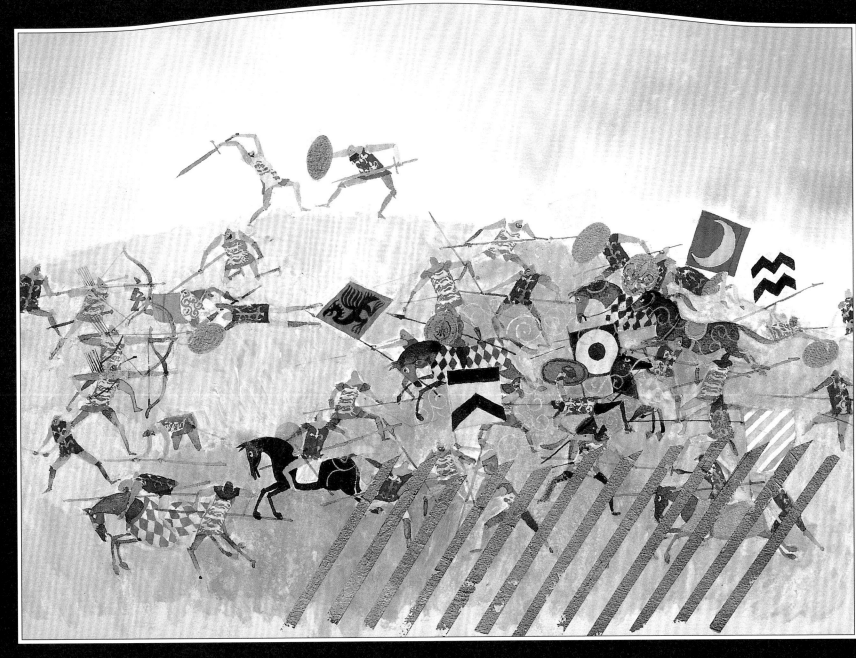

핫스퍼가 이끄는 반란군과 헨리 4세가 이끄는 군 사이의 전투

핼 왕자와의 일대일 대결에서 쓰러진 핫스퍼와 죽은 척하는 폴스태프

헨리 4세 제2부

슈루즈버리 전투에서 핼 왕자는 노섬벌랜드 백작의 아들 핫스퍼를 쓰러뜨리고 아버지 헨리 4세와 함께 웨일스의 반란군을 토벌하러 간다. 여기서 『헨리 4세, 제1부』의 막이 내린다. 그 속편인 『헨리 4세, 제2부』는 프롤로그 역할을 하는 '소문'이 그때까지의 경위에 대해 사실과 거짓을 섞어 말해진 뒤 노섬벌랜드 백작이 아들의 죽음을 알고 복수를 결심하는 데서 시작한다. 노섬벌랜드 백작이 손을 잡은 사람은 종교계의 거물 요크 대주교다. 하지만 백작은 아내와 핫스퍼의 아내(즉 죽은 아들의 아내)의 간청을 못 이겨 출진을 포기하고 그냥 보낸다.

왕국이 반란이라는 병에 걸린 것처럼 왕 헨리 4세도 병과 불면에 시달린다. 그 원인은 그가 선왕 리처드 2세로부터 왕위를 빼앗은 일에 대한 양심의 가책이다. 한편 요크 대주교의 동맹군은 요크셔의 골트리 숲에 집결하는데, 노섬벌랜드 백작의 원군이 오지 않는다는 사실을 안다. 그때 웨스트모얼랜드 백작이 도착하여 국왕군을 이끄는 존 왕자(핼 왕자의 아우)와의 화친을 권유한다. 교섭 자리에서 반란군 측은 왕자의 계략에 속아 군을 해산한 순간 체포되어 반란은 좌절한다.

한편 왕궁에서는 핼 왕자가 병상의 왕을 지키고 있다. 왕이 숨을 거두었다고 지레짐작한 핼은, 왕이 고뇌하는 원인이 왕관이라고 생각하여 별실로 가져간다. 눈을 뜬 왕은 핼의 행위를 오해한다. 하지만 핼의 진의를 알고 왕과 왕자는 깊은 화해에 이른다. 그리고 핼 왕자는 헨리 5세로서 왕위에 오른다.

이것이 국가 대사에 관한 플롯인데, 말할 것도 없이 여기에 폴스태프와 그 일당의 별로 탐탁하지 않은 행실이 들어간다.

이 극의 흐름을 핼과 폴스태프, 이 두 명으로 좁혀 생각해보자. 핼은 전투로 공적을 쌓고 부왕이 죽자 왕위에 오르며 드디어 명군으로 칭송받는 상승 곡선을 그리지만 폴스태프는 하강 곡선을 그리며 극 세계에서 사라져간다. 제1부에서 기세가 왕성했던 폴스태프는 제2부에 이르러 늙음이 두드러지고 나쁘게 구는 행동도 그렇게 봐서 그런지 규모가 작고 좀스러워진다. 신병 모집을 위해 글로스터셔로 가서 치안판사 셸로와 옛정을 나누지만 두 사람의 젊었을 때의 추억담도 늙었음을 도드라지게 할 뿐이다.

핼의 상승의 정점이 헨리 5세로서 즉위한 일이라면 폴스태프가 하강한 것의 밑바닥은 새로운 왕으로부터 "너 따위는 모른다"며 쌀쌀맞게 물리쳐지고 추방당하는 일이다. 그의 기개가 장하고 도량이 넓었다는 기억이 강렬한 만큼 이 비참한 말로에는 연민을 금할 수 없다.

주요 등장인물

헨리 4세 : 잉글랜드 국왕. 병사한다
핼 왕자 : 아버지가 죽은 후 헨리 5세가 된다
존 왕자 : 핼의 아우. 랭커스터 공작. 요크를 토벌하러 출진한다
노섬벌랜드 백작 : 북방의 실력자. 핫스퍼의 아버지
요크 대주교 : 반란을 일으키지만 진압된다
폴스태프 : 핼의 유흥 동료였던 기사

나 자신한테 기지가 있을 뿐 아니라
남한테도 기지를 발휘하게 해주지.(폴스태프)
I am not only witty in myself,
but the cause that wit is in other men.(Falstaff)

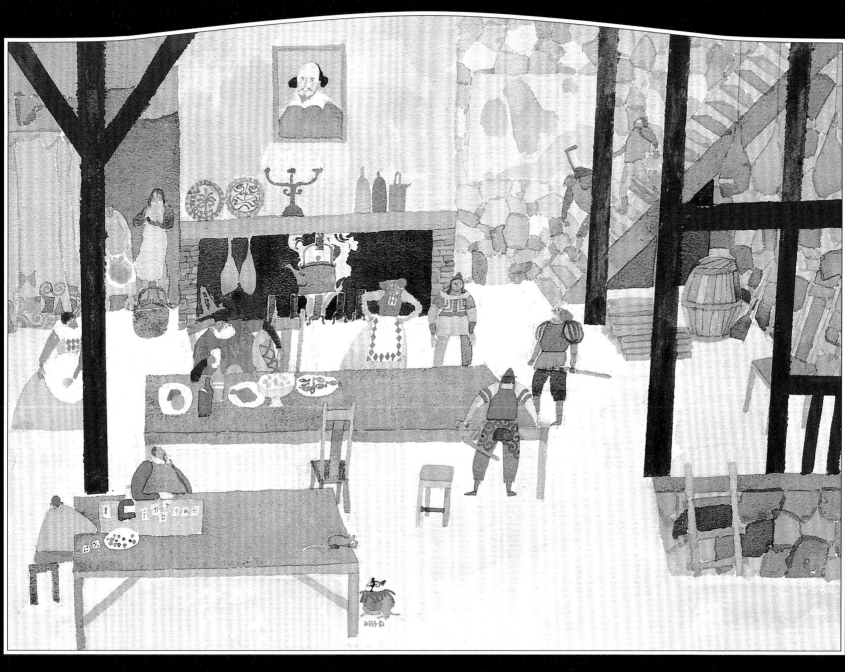

제2막 제4장

런던, 이스트칩의 선술집 보어즈헤드 Boar's Head

거한 폴스태프가 전장으로 떠나기 전 술잔치를 벌이고 있다

헨리 5세

왕자 핼은 황태자 시절 폴스태프를 필두로 하는 나쁜 친구들과 마음껏 방탕한 나날을 보냈다. 부왕 헨리 4세의 골칫거리였던 그의 방탕한 생활은 『헨리 4세, 제1부』와 『헨리 4세, 제2부』에서 생생하게 그려졌는데, 『헨리 5세』에서는 국왕의 귀감 '잉글랜드의 별'로 변모해가는 헨리 5세의 모습이 그려져 있다.

각 막의 프롤로그와 에필로그에 화자가 등장하여 줄거리의 진행이나 배경을 설명하고 동시에 관객에게 상상력을 발동시켜달라고 여러 차례 호소한다. 특히 프롤로그의 "이 원형의 목조 극장 안에 아쟁쿠르의 대기를 부르르 떨게 한 엄청난 투구들을 가득 채울 수 있을까?"라는 말은 유명하다. 이 연극이 상연된 셰익스피어 글로브 극장이 목조로 원형이었다는 사실을 보여주고 있기 때문이다.

헨리 왕은 등장하자마자 프랑스의 왕권에 대한 그의 주장이 가지는 정당성을 말하고 잉글랜드 종교계의 중진이나 귀족들도 그것을 확인한다. 그때 프랑스 황태자가 보낸 사절이 불려와 헨리의 프랑스 영토 요구에 대한 대답이라며 테니스공이 든 상자를 진상한다. 지나친 우롱에 발끈한 헨리는 프랑스 침공을 결심한다.

한편 새로 즉위한 왕에게 쫓겨나 실의에 빠진 폴스태프가 병으로 드러누웠고 얼마 후 숨을 거두고 말았다는 이야기가 옛 친구들 입으로 말해진다. 프랑스 측에 붙은 배신자 귀족들은 처형되고 무대는 프랑스로 옮겨진다.

파죽지세의 잉글랜드군은 연전연승을 거두고 칼레 근처의 마을 아쟁쿠르에서 야영한다. 전투를 목전에 둔 새벽녘에 왕은 장교 복장으로 진중을 둘러보며 왕의 책임에 대해 심사숙고하고 신의 가호를 빈다.

드디어 결전의 날, 1만이 안 되는 잉글랜드군은 6만의 프랑스군을 격파하고 승리를 거둔다.

마지막 막, 개선 상황은 화자에 의해 전해지고 왕 헨리는 강화회의 때문에 다시 프랑스를 방문한다. 그는 프랑스 공주 카트린에게 구혼하여 공주에게도 프라웃 왕에게도 승낙을 받는다. 강화 조약은 조인되고 프랑스 왕 샤를 6세는 헨리가 프랑스의 왕위 계승자임을 선언한다.

영국에는 국위를 선양하는 전통적인 애국 극이다.

1997년 런던. 템스 강 남안의 서더크에 이 목조 원형 극장이 복원되어 '셰익스피어 글로브 극장'이라는 이름이 붙었다. 『헨리 5세』는 그 극장의 오프닝 페스티벌에서도 상연되었다.

주요 등장인물

헨리 5세 : 잉글랜드 국왕. 영국과 프랑스의 화평을 실현한다
캔터베리 대주교 : 왕의 측근. 프랑스에서의 권리 탈환을 진언한다
샤를 6세 : 프랑스 왕
프랑스 황태자 : 잉글랜드를 우롱하고 영국과의 전쟁을 시작한다
카트린 : 프랑스의 공주. 헨리 5세와 결혼하여 화평의 요체가 된다
님 하사, 바돌프 중위, 피스톨 기수 외 : 영국군을 승리로 이끄는 병사들

오오, 가장 빛나는 창작의 천상에
오르는 불의 뮤즈여.(코러스)
O for a Muse of fire, that would ascend
The brightest heaven of invention.(Chorus)

제2막 제3장

런던의 선술집 앞

폴스태프의 술친구들이 그가 죽었다는 이야기를 나눈다

헨리 6세 제1부

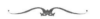

1455년부터 1485년까지 랭커스터가와 요크가가 잉글랜드의 왕위 계승권을 둘러싸고 싸운 30년에 걸친 내전을 통칭 '장미전쟁'이라고 한다. 1455년이란 리처드 플랜태저넷이 왕위 계승권을 주장하고, 그를 옹립하려는 요크파가 런던을 향해 진군한 해다. 1485년이란 보즈워스 전투에서 리치먼드 백작 헨리 튜더가 악명 높은 리처드 3세를 쓰러뜨리고 헨리 7세로서 왕위에 오른 해다. 『헨리 6세』 3부작은 명군 헨리 5세가 서른다섯 살에 죽은 1422년부터 헨리 6세의 암살까지를 다루고 있다.

제1부에서 그려지는 것은 1422년부터 헨리 6세와 앙주의 마거릿이 결혼하는 1444년까지의 22년간이다.

그런데 실제로 헨리 6세가 태어나고 죽은 해와 재위 기간을 보면 뭔가 착오가 있을 거라고 여겨질 것이다. '1421~1471, 재위 기간 1422~1461, 1470~1471'이라고 되어 있기 때문이다. 태어난 다음 해에 즉위했다고? 그렇다. 그는 부왕이 죽은 해, 생후 9개월 때 왕위에 올랐다. 물론 실권은 섭정이 장악했다. 하지만 어린 왕을 받드는 잉글랜드는 섭정인 글로스터 공작을 비롯한 보좌역들의 반목도 거들어 헨리 5세가 획득한 프랑스 영토를 다시 프랑스군에 차례로 빼앗기고 만다. 이런 상황이 제1부의 배경이다.

헨리 5세의 장례식 장면으로 막을 여는 『헨리 6세, 제1부』에는 볼 만한 장면이 많다. 우선 프랑스의 구세주인 오를레앙의 소녀 잔 다르크의 출현과 영국군의 영웅 탤벗 경의 활약이 있다. 그리고 '장미전쟁'이라는 호칭의 원인이 된 런던의 템플 법학원에서의 에피소드가 있다. 나중에 요크 공작이 되는 리처드 플랜태저넷과 랭커스터가의 서머싯이 논쟁을 벌이는데 전자의 의견에 찬성하는 자는 흰 장미를, 후자의 의견을 지지하는 자는 붉은 장미를 꺾는다. 나중에 킹메이커라는 별명을 얻는 워릭 백작은 흰 장미를 꺾는다. 이 대립이 먼 원인이 되어 프랑스군과 싸우고 있는 탤벗은 원군을 얻지 못하고 고군분투한 끝에 아들과 함께 전사한다. 그리고 영국은 프랑스에서 철퇴한다.

주인공인 헨리 6세는 제3막에서야 등장하는데, 난세를 상징하듯이 귀족들의 반목 한복판에서 갈팡질팡할 뿐이다.

마지막 막에서는 잔 다르크가 영국군에게 붙잡혀 마녀로서 화형에 처해진다. 왕 헨리는 서퍽 백작의 주선으로 마거릿과 결혼하게 되는데, 서퍽의 본심은 다른 데 있다. 그는 마거릿에게 첫눈에 반해 아내가 있으면서도 그녀를 가까이 두기 위해 왕과 결혼시키려고 한다. "하지만 나는 왕비도 왕도 왕국도 지배해주겠다"라며 막을 끝내는 서퍽의 대사는 국가의 앞날이 다난할 것임을 예고한다.

주요 등장인물

헨리 6세 : 부왕의 사후, 어려서 잉글랜드 국왕에 즉위한다
글로스터 공작 : 헨리 6세의 숙부. 어린 왕의 섭정을 맡는다
서머싯 : 왕과 같은 랭커스터 가문. 장미전쟁의 발단이 된다
리처드 플랜태저넷 : 요크 공작. 장미전쟁의 발단이 된다
서퍽 백작 : 요크파. 프랑스에서 왕비를 맞이한다
잔 다르크 : 프랑스군을 승리로 이끄는 오를레앙의 소녀

그녀는 아름답다. 그러니 구애하지 않을 수 없다.
그녀는 여자다. 그러니 설복시킬 수 있다.(서퍽)
She's beautiful and therefore to be wooed;
She is a woman, therefore to be won.(Suffolk)

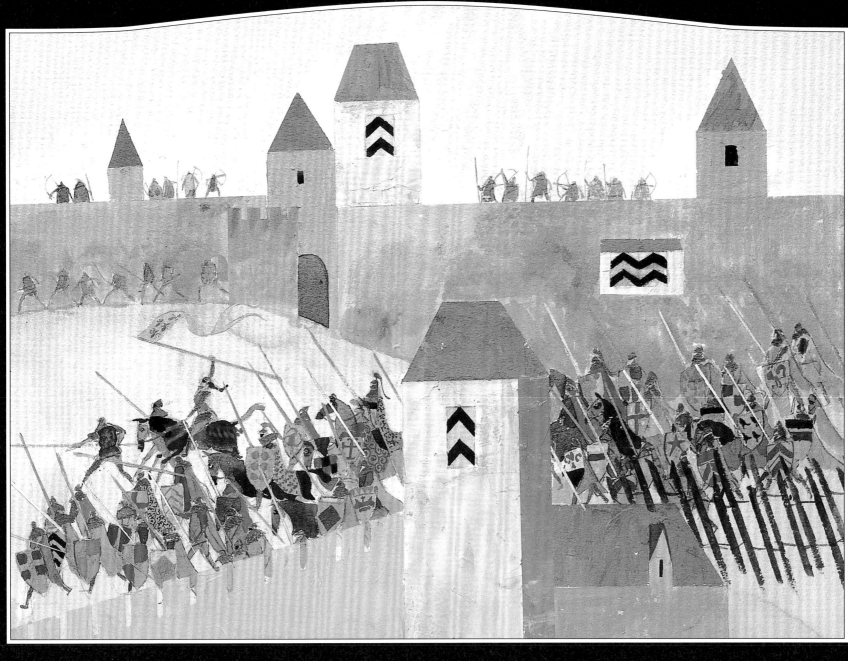

제1막

프랑스, 오를레앙

영국군과의 전투에서 프랑스군을 이끄는 오를레앙의 소녀 잔 다르크

헨리 6세 제2부

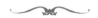

『헨리 6세, 제2부』는 프랑스에서 찾아온 마거릿의 대관식을 목전에 둔 왕궁 장면으로 막이 오른다. 헨리는 아름다운 마거릿을 아내로 맞이하여 무척 기뻐하지만, 섭정인 글로스터 공작은 이 결혼을 계기로 잉글랜드와 프랑스 양국이 교환한 '평화 조약'을 읽고 안색이 변한다. 거기에 쓰여 있는 것은 앙주와 메인의 영지를 마거릿의 아버지 레니에에게 내주고 마거릿은 지참금 없이 시집온다는 것이다.

이 결혼이 계기가 되어 귀족 간의 항쟁이 부상한다.

우선 왕위 계승권이 있는 글로스터를 섭정의 자리에서 끌어내리려는 일파(추기경 보퍼드, 마거릿의 결혼에 한 역할을 한 서퍽 등), 그에 반대하는 일파(솔즈베리 백작과 그의 아들 워릭 백작), 반대파에 동조하는 척하지만 실은 스스로 왕위를 노리는 요크 공작 리처드 플랜태저넷. 그리고 신앙심이 깊지만 일국의 왕으로서는 미덥지 못한 헨리에게 불만인 마거릿도 서퍽과 짜고 실권을 장악하려 하고 있다.

장수를 쏘려거든 먼저 말부터 쏘아라. 글로스터 실각 계획의 표적이 된 사람은 남편이 왕위에 오르기를 바라는 글로스터 공작 부인 엘리너다. 그녀는 반역죄 혐의로 체포되어 재판을 받고 추방형을 언도받는다. 글로스터도 섭정의 지위에서 쫓겨난다.

이어서 일어나는 일은 아일랜드에서의 반란, 그것을 진압하기 위해 요크 공작을 파견한다는 결정, 글로스터 공작의 암살이다. 이 암살의 주모자 서퍽의 추방과 죽음도 이어진다.

이 극에서 크게 활약하는 이색적인 인물은 잭 케이드다. 그는 켄트 주의 직물공이지만 리처드 2세의 후계자 존 모티머라고 자칭하며 폭동을 일으킨다. 이 반란을 뒤에서 조종한 사람은 요크 공작이다. 케이드를 이용하여 요크가에 왕위 계승권이 있다고 민중에게 호소하려는 것이다. 하지만 케이드의 반란은 런던을 향해 진군하기까지 기세를 올렸지만 그 일당은 어차피 오합지졸이다. 그래서 왕의 사절이 설득하자 케이드를 저버린다. 혼자 켄트로 도망친 케이드는 아이든에게 살해당한다.

군을 이끌고 아일랜드에서 돌아온 요크 공작은 정적 서머싯이 수인으로서 런던탑으로 보내졌다는 이야기를 듣고 군을 해산한다. 하지만 그 말이 거짓이라는 사실을 알자 요크는 곧바로 헨리와 대면하여 직접 왕위를 요구하고, 끝내 세인트올번스 전투로 장미전쟁이 시작된다.

남자 못지않게 굳세고 억척스러운 왕비 마거릿, 요크 공작과 그의 아들들(그중 한 아들이 나중에 리처드 3세가 된다), 드디어 장미전쟁의 핵심적인 '배우'들이 '무대'의 중앙으로 뛰쳐나온다.

주요 등장인물

헨리 6세 : 잉글랜드의 국왕. 내분에 농락당한다
마거릿 : 프랑스에서 맞이한 왕비
글로스터 공작 : 왕의 숙부이자 섭정
엘리너 : 글로스터 공작의 아내
추기경 보퍼트 : 왕의 종조부. 글로스터 공작과 대립한다
요크 공작 : 요크가의 부흥을 노린다

약한 맥주 따위를 마시는 자는 내가 엄벌에 처하겠다.(케이드)
I will make it felony to drink small beer.(Cade)

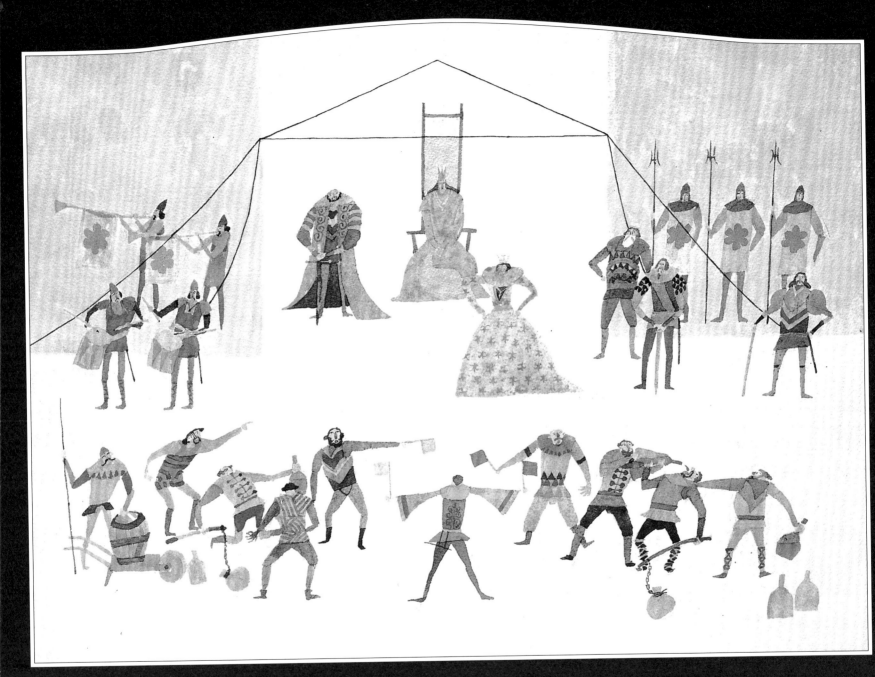

제2막 제3장

법정

글로스터 공작 부인이 반역죄로 재판을 받은 뒤 갑옷 제조공인 호너와 그의 도제 피터의 결투가 벌어진다

헨리 6세 제3부

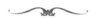

장미전쟁의 전반을 그린 『헨리 6세, 제3부』는 1455년의 세인트올 번스 전투 직후부터 1471년 튜크스베리 전투에서 요크 측이 승리를 거두고 에드워드 4세가 즉위하기까지 16년간을 다루고 있다. 그 사이에 헨리 6세와 에드워드 4세는 번갈아 왕위에 오르기도 하고 왕좌에서 쫓겨나기도 하는데, 그때마다 주요 인물의 배반이 보인다.

최대 배반은 킹메이커라는 별명이 붙은 워릭 백작의 배반이다. 원래 요크 쪽이었던 워릭 백작은 애써 에드워드와 프랑스 왕 루이 11세의 처제 보나 공주의 혼담을 성사시켰는데도 에드워드가 죽은 그레이 경의 아내였던 엘리자베스와 결혼해버리자 체면을 구기고 랭커스터 측으로 돌아선다. 루이의 지원을 요청하기 위해 프랑스에 체재하고 있던 마거릿과 손을 잡고 다시 헨리를 복위시키기 위해 전력을 기울이기 시작한다. 그런 워릭 백작도 바넷 전투에서 목숨을 잃는다. 하지만 그것은 한참 뒤의 이야기다.

이 극에서 불구대천의 원수 사이는 왕비 마거릿과 요크 공작이다. 요크는 세인트올번스 전투에서 승리를 거둔 뒤 두 아들 에드워드와 리처드, 그리고 워릭 백작과 함께 런던으로 향하여 헨리에게 양위를 압박한다. 헨리는 자신이 죽은 뒤 왕위는 요크의 것이라고 선언한다.

아들이 폐적당한 마거릿이 어찌 분노하지 않겠는가! 그녀는 왕자 에드워드에게 왕위 계승권이 있다고 주장하며 군사를 일으켜 요크 쪽과 싸운다.

이 전투가 한창일 때 요크의 막내아들 러틀랜드는 마거릿 측의 클리퍼드에게 살해당한다. 클리퍼드는 그 직후 요크도 찔러 죽이는데, 요크의 죽음은 굴욕적인 죽음이다. 마거릿은 요크의 코앞에 러틀랜드의 피가 묻은 손수건을 들이대고 그의 머리에 종이 왕관을 씌워 실컷 우롱한다. 아버지와 아우가 무참하게 죽었다는 소식을 들은 에드워드와 리처드는 원수를 갚겠다고 맹세한다.

말 그대로 골육상쟁, 피로 피를 씻는 복수의 연쇄. 그 가운데서 헨리는 오로지 농락당할 뿐이다. 이름도 없는 '아버지를 죽인 아들'과 '아들을 죽인 아버지'의 비탄을 목격하고 왕 역시 왕이기에 겪는 슬픔에 잠긴다.

에드워드군은 튜크스베리 전투에서 압승을 거두고, 리처드는 포로로 잡은 마거릿의 눈앞에서 왕자 에드워드를 찔러 죽인다. 그뿐만이 아니다. 그는 런던탑에 유폐되어 있는 헨리 6세도 찔러 죽인다. 리처드라는 악의 꽃은 『리처드 3세』에 이르러 만개한다.

주요 등장인물

헨리 6세 : 잉글랜드 국왕. 붉은 장미파
에드워드 : 황태자. 리처드에게 살해당한다
마거릿 : 헨리 6세의 왕비
요크 공작 : 흰 장미파. 왕위를 목전에 두고 살해당한다
에드워드 : 요크 공작의 장남. 에드워드 4세로서 왕위에 오른다
리처드 : 요크 공작의 삼남. 글로스터 공작. 나중에 리처드 3세가 된다

아아, 여자의 가죽을 쓴 호랑이 마음!(요크)
O tiger's heart wrapp'd in a woman's hide!(York)

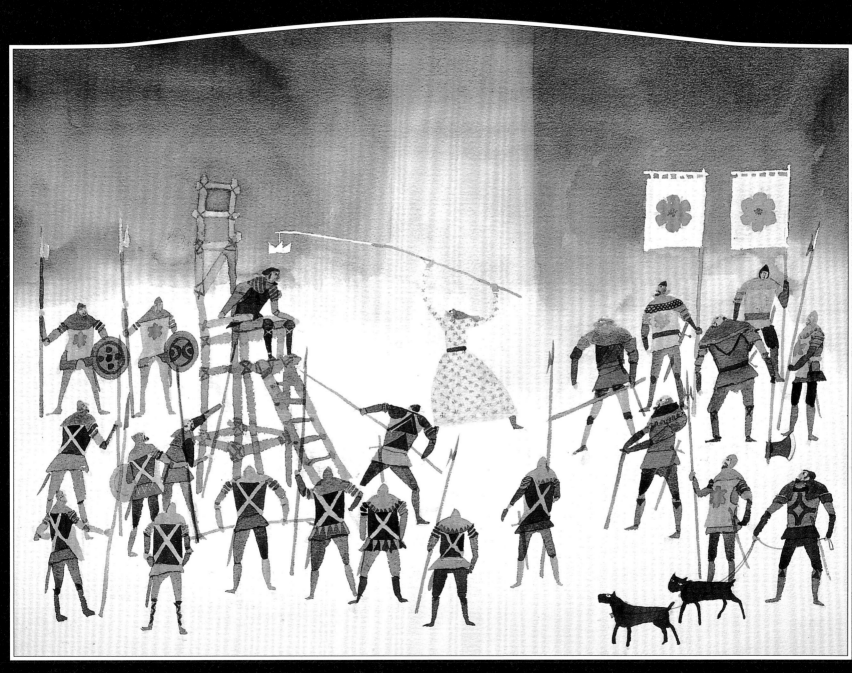

제1막 제4장

서^西요크셔, 샌들 성과 웨이크필드 사이의 전장

왕비 마거릿이 요크 공작의 머리에 종이 왕관을 씌우며 모욕한다

리처드 3세

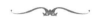

광포한 야심을 품고 왕좌에 오르는 계단을 피투성이로 만들면서 올라가는 글로스터 공작 리처드. 신체적인 열등감을 발판 삼아 야망의 실현에 박차를 가한다. 정평 있는 악당이면서, 아니 악당이기에 그는 셰익스피어 극의 모든 등장인물 중에서 최고의 매력을 발한다. 이 인물의 경우, 악이란 도덕에 얽매이지 않는 자유분방함의 표현이자 자기 욕망의 충실한 구현이다. 갖고 싶은 것을, 수단을 가리지 않고 손에 넣지 않으면 성에 차지 않는다. 남에게 끼치는 폐가 극심한 일이라 보통 사람은 할 수 없는 일이다. 아울러 한층 두드러지게 눈에 띄는 연기력. 그의 훌륭한 연기는 앤에게 구혼할 때만이 아니라 곳곳에서 발휘된다. 그리고 에너지, 기지와 블랙 유머. 그가 전형적인 마키아벨리언으로서 악행을 거듭해가는 모습은 상쾌하기조차 하다. 악이 눈부시게 빛난다.

리처드는 『헨리 6세, 제3부』에서 일찌감치 커다란 역할을 하고, 막이 내리기 직전에는 런던탑에 유폐되어 있는 헨리 6세를 찔러 죽인다. 하지만 여기서는 아직 조연에 불과하다. 그러던 그가 장미전쟁이 종결될 때까지의 중심인물로서 주역의 자리를 꿰차고 뛰쳐나오는 것이 『리처드 3세』다.

그가 『리처드 3세』에서 목적을 달성하기 위해 처형이나 암살 등의 형태로 죽음에 몰아넣는 인물은 형 클레런스 공작, 아내로 삼은 앤을 비롯하여 아홉 명에 이른다. 그중에서 가장 애처롭고 어린 희생자는, 죽은 형인 왕 에드워드 4세의 유복자인 황태자 에드워드와 그의 아우 요크 공작이다. 리처드는 그 두 명을 런던탑에 가두고 그사이에 왕위에 오르는데, 에드워드가 살아 있는 동안은 안심할 수 없다는 이유로 자객을 보내 왕자들을 살해한다.

천진난만한 아이까지 죽이는 이 시점부터 『리처드 3세』라는 극 자체와 리처드의 인물상에 변화가 일어난다. 그가 갖고 있던 묘한 밝음도, 일종의 귀여움도 그리고 유머도 사라지고 초조함과 잔혹함이 멋대로 설친다. 그 후에는 빠르게 전락한다.

랭커스터가의 리치먼드 백작 헨리(나중의 헨리 7세)가 왕위 계승권을 주장하며 군사를 일으키자 잉글랜드의 제후는 그에게 달려온다. 리처드군과 리치먼드군이 보즈워스 평원에서 대결하기 전날 밤, 폭군 희생자들의 망령이 나타나 리처드에게 절망과 죽음의 저주를 퍼붓고 리치먼드에게는 승리와 번영을 약속한다. 이튿날 아침의 전투에서 리처드는 목숨을 잃는다. 그의 마지막 말은 이것이다. "말을 다오, 말을! 대신에 내 왕국을 주겠다!"

『리처드 3세』는 셰익스피어의 영국 사극 중에서 여성 등장인물이 이례적으로 많고 그 역할도 중요한 작품이다. 헨리 6세의 왕비 마거릿, 에드워드 4세의 왕비 엘리자베스, 앤, 리처드 형제의 어머니 요크 공작 부인 등은 셰익스피어 극의 '트로이의 여인들'이라고 해도 좋을 것이다.

주요 등장인물

에드워드 4세 : 요크 왕조의 잉글랜드 국왕. 병사한다
글로스터 공작 : 왕의 아우. 왕 사후에 리처드 3세로서 왕위에 오른다
버킹엄 공작 : 글로스터 공작의 심복
앤 : 헨리 6세의 황태자비. 과부가 되고 리처드 3세와 재혼한다
리치먼드 백작 : 리처드 3세 토벌의 선봉에 나선다. 나중의 헨리 7세

이제 우리를 덮고 있던 불만의 겨울도 가고,
요크가의 태양 에드워드에 의해 영광의 여름이 왔다.(글로스터)
Now is the winter of our discontent
Made glorious summer by this son of York.(Gloucester)

Richard III

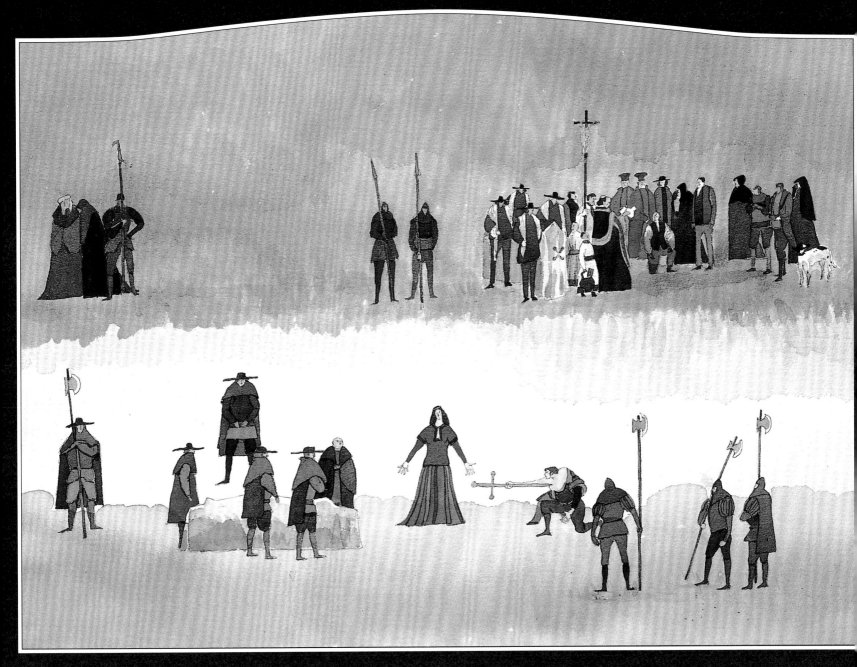

제1막 제2장

런던의 거리

글로스터 공작이 헨리 6세의 관을 세우고, 상주로서 시아버지의 운구 행렬을 따르고 있던 앤에게 구애한다

헨리 8세

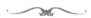

헨리 8세의 치세 기간은 부왕 헨리 7세가 죽은 1509년부터 1547년까지다. 왕위에 오른 것은 열여덟 살 때다. 이 38년 동안 그는 로마 교황청의 지배에서 벗어나 영국 국교회를 확립하고 스스로 그 수장이 된다. 또한 영국 해군을 강화하고 문벌에 상관없이 재력이나 지력이 있는 자를 귀족으로 끌어올리고 왕권을 부동의 것으로 만들었다. 그리고 또 한 가지, 왕비를 여섯 명이나 바꾸었다. 마지막 왕비 캐서린 파(출산 때 죽었다)에 이르기까지 다섯 명 중에서 한 사람 역시 출산 때 목숨을 잃지만 두 사람은 이혼, 두 사람은 간통죄로 처형당했다. 무시무시하다고 할지, 눈부시다고 할지……

셰익스피어가 『헨리 8세』에서 그린 것은 1520년부터 1540년까지의 약 20년간의 사건인데, 역사적 사실의 순서를 바꾸거나 시간을 건너뛰거나 했기 때문에 모든 것이 1년 남짓한 시간 동안에 일어난 듯한 인상을 준다.

주요 에피소드를 보기로 하자. 추기경 울시와 버킹엄 공작의 불화, 대역죄로 문초를 받은 버킹엄의 처형, 왕 헨리와 왕비 아라곤의 캐서린 사이의 결혼에 대한 정당성 문제(캐서린은 스페인의 아라곤 왕의 공주. 헨리의 형이자 요절한 황태자 아서의 아내였다), 왕비의 시녀 앤 불린과 왕의 만남, 캐서린과의 이혼 재판, 울시의 실각, 왕과 앤 불린의 결혼, 캐서린의 죽음, 캔터베리 대주교 크랜머에 대한 심문, 장래 엘리자베스 1세가 되는 공주의 탄생 등이다. 마지막은 크랜머가 공주의 빛나는 미래를 예언하고 그 후 왕가의 번영을 축복한다(이는 분명히 엘리자베스 1세의 뒤를 이은 제임스 1세에 대한 아첨이다). 그리고 왕이 하는 답례의 말로 막이 내린다.

이 극에서 강한 인상을 남기는 것은 주인공 헨리 8세보다 오히려 캐서린과 악역인 울시다(실각한 그가 부하 크롬웰에게 들려주는 처세훈과 반성의 변설은 악역의 마지막 말로서는 점차 약해지는 느낌이 들지 않는 것도 아니지만).

특히 이혼 재판의 법정에서 캐서린이 보이는 의연한 태도, 그리고 설득력 있는 말은 아주 훌륭하다.

이 극의 다소 부족한 특징은 호화로운 장면이나 의식적인 장면이 너무 많다는 점이다. 재판 장면도 한 예인데, 정령이 등장하는 캐서린의 꿈 장면도 그렇다. 왕이 앤 불린을 보고 첫눈에 반하는, 울시의 저택에서 열린 연회나 앤 불린의 대관식 행렬 장면은 호화찬란하다.

정계나 종교계 권력자의 권모술수나 영고성쇠는 있지만, 기본적으로 절대군주를 모시는 평시를 다룬 역사극이다.

주요 등장인물

헨리 8세 : 잉글랜드 국왕. 국교회를 로마에서 분리시킨다
캐서린 : 왕비. 후계자가 생기지 않아 왕과의 이혼 문제로 고민한다
앤 불린 : 왕이 첫눈에 반해 왕비가 되고 엘리자베스 1세를 낳는다
추기경 울시 : 속이 시커먼 정략가
버킹엄 공작 : 왕의 충신 울시와 서로 반목한다
크랜머 : 캔터베리 대주교

다시 한번 맹세해요, 전 왕비 따위는 되지 않겠어요.
설령 세상을 다 준다고 해도.(앤 불린)

I swear again, I would not be a queen
For all the world.(Anne Bullen)

Henry VIII

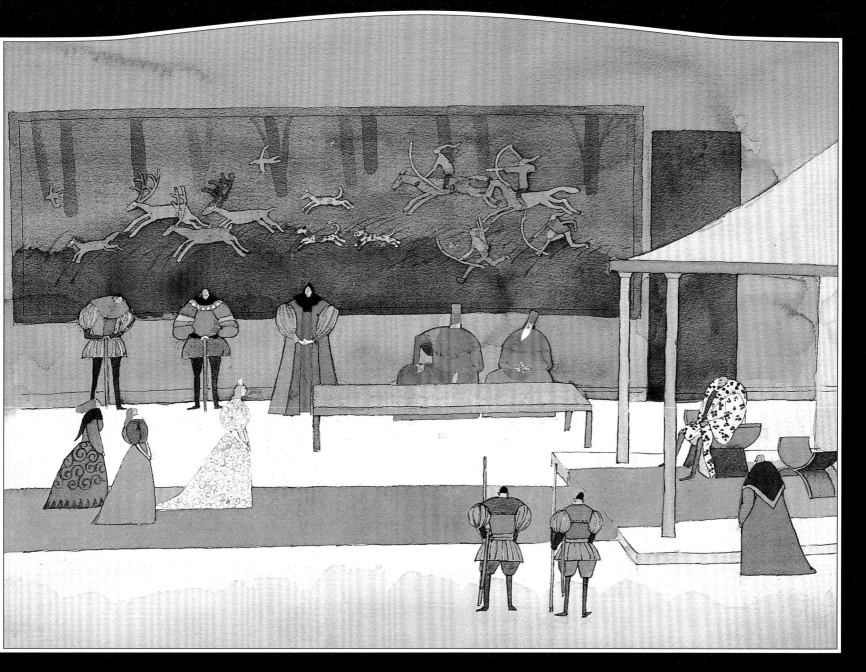

런던, 블랙 프라이어스 수도원의 홀

헨리 8세와 결혼하는 것의 정당성을 묻는 재판 장면에서 왕비 캐서린은 당당히 자기변호를 한다

티투스 안드로니쿠스

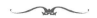

셰익스피어의 작품 서른일곱 편 중에서 피투성이의 잔혹성이 이보다 심한 것은 없다. 우선 살해당하는 사람이 많다. 배역표에 늘어서 있는 인물은 사자, 광대, 유모, 갓난아기 등을 포함하여 스물네 명인데 그중 열다섯 명이 살해당한다. 살아남은 사람은 오히려 조연이다.

무대는 제정 시대의 고대 로마다. 선황의 아들 새터니누스와 바시아누스가 제위를 다투고 있다. 그때 10년에 걸쳐 고트족과 싸워온 장군 티투스 안드로니쿠스가 적의 여왕 타모라와 세 아들을 포로로 잡고 개선한다. 전사한 아들들(무려 스물다섯 명 중 고작 네 명만이 살아남았다)의 진혼을 위해 타모라의 장남을 산 제물로 삼는다. 오체를 토막 내서 태운 것이다.

새로운 황제 새터니너스가 타모라에게 첫눈에 반한다. 황후의 자리에 오른 그녀는 은밀히 티투스에 대한 복수의 기회를 노린다. 그녀에게는 아론이라는 무어인 정부情夫가 있는데 정평이 난 악당이다. 그는 바시아누스와 결혼한 티투스의 딸 라비니아를 강간하라고 타모라의 아들들을 부추긴다.

참극은 일동이 사냥을 나간 숲에서 일어난다. 라비니아를 강간하고 범인의 이름을 말할 수 없도록 혀와 두 손을 잘라버리고 바시아누스도 죽인 것이다. 그 죄를 뒤집어쓴 사람은 티투스의 두 아들이다. 그들의 목숨을 구하기 위해 자신의 한쪽 손을 잘라 황제에게 보내지만 그 보람도 없이 아들들은 처형당하고 그들의 머리와 티투스의 한쪽 손이 전달된다.

비탄에 잠긴 아버지와 숙부에게 둘러싸여 라비니아는 지팡이를 입에 물고 손이 없는 팔로 지탱하며 타모라의 아들 두 명의 이름을 땅바닥에 쓴다. 분노에 불타는 티투스는 "죽어라, 죽어라, 라비니아, 너와 함께 너의 수치심도" 하며 사랑하는 딸을 죽이고 타모라도 찔러 죽인다. 아내를 살해당한 황제는 티투스를 죽이고, 아버지를 살해당한 티투스의 아들 루시우스는 황제를 죽인다.

이런 까닭에 끔찍한 유혈 살인이 이래도야, 이래도야 하는 식으로 계속된다. 최후의 결정타는 아론이다. 그에게는 생매장이 언도되고 타모라의 사체는 들판에 버려진다.

복수는 다음 복수를 낳는다. 그 진자는 양자가 스러질 때까지 그치지 않는다. 이 잔혹극은 그것을 피의 색으로 그리고 있다.

주요 등장인물
티투스 안드로니쿠스 : 로마의 장군
라비니아 : 티투스의 딸. 참극의 희생자
새터니누스 : 선황의 장남. 새로운 로마 황제
바시아누스 : 선황의 차남. 라비니아를 두고 형과 대립한다
타모라 : 미모의 고트 여왕. 포로가 된 뒤 새로운 황비가 된다
아론 : 타모라의 정부인 무어인

생애에 단 한 번이라도 선한 일을 했더라면,
하고 난 마음속 깊이 후회한다.(아론)
If one good deed in all my life I did,
I do repent it from my very soul.(Aaron)

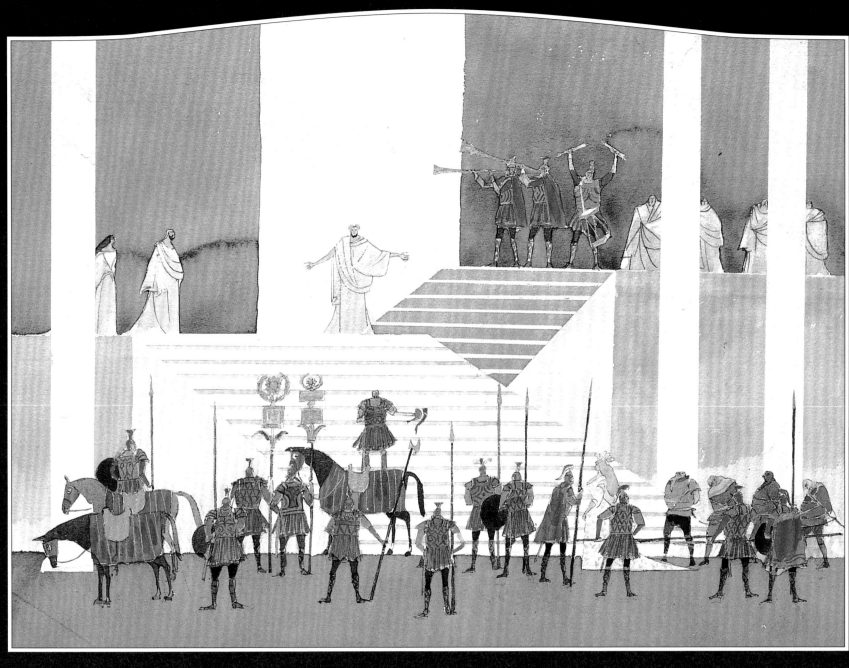

제1막 제1장

고대 로마, 원로원 의사당 앞

고트족과의 전투를 끝낸 티투스가 개선한다

로미오와 줄리엣

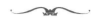

베로나의 명문가 몬터규가와 캐풀릿가는 견원지간이다. 그런데 캐풀릿가에서 열린 무도회에서 만난 몬터규의 아들 로미오와 캐풀릿의 딸 줄리엣은 첫눈에 사랑에 빠진다. 두 사람은 그날 밤 결혼을 약속한다. 이것이 명장면으로 이름난 '발코니 장면'이다.

이튿날 로런스 신부의 주례로 은밀히 결혼식을 올린 직후 로미오는, 친구 머큐쇼와 줄리엣의 사촌오빠 티볼트가 칼을 뽑아 싸우려는 것을 우연히 목격하고 두 사람 사이에 들어가 제지한다. 하지만 티볼트는 로미오의 팔 밑으로 머큐쇼를 찔러 죽인다. 앞뒤 가리지 않고 발끈한 로미오는 티볼트를 죽이고 베로나 대공으로부터 추방 명령을 받는다. 줄리엣의 침실에서 첫날밤을 보낸 두 사람은 동이 트면 헤어져야 한다. 절망에서 지극한 행복으로, 그리고 다시 슬픔의 구렁텅이로.

줄리엣은 비탄에 잠긴다. 딸이 비탄에 잠긴 원인이 티볼트의 죽음에 있다고 생각한 캐풀릿은 딸을 위로할 겸 그녀와 파리스 백작의 결혼을 결정한다. 궁지에 빠진 줄리엣은 로런스 신부와 의논하여, 마시면 가사 상태에 빠지는 약을 받아 결혼식 전날 밤에 마신다. 로런스 신부의 심산은, 그렇게 해서 파리스와의 결혼을 피하고 그녀가 숨을

되돌렸을 때 로미오와 함께 찾아가 모든 것을 밝히고 양가의 불화를 해결하려는 것이었다.

하지만 그런 계획을 쓴 로런스 신부의 편지는 뜻하지 않은 착오로, 추방된 지역인 만토바에 있는 로미오에게 전해지지 않는다. 심부름꾼의 입을 통해 줄리엣이 죽었다는 이야기를 들은 로미오는 준마를 타고 베로나로 되돌아와 캐풀릿가의 묘지에서 줄리엣의 '유해'와 대면하고, 준비해온 독약을 들이켜고 죽는다. 잠시 후 '되살아난' 줄리엣은 옆에 쓰러져 있는 로미오를 보고 절망하여 그의 단검으로 자기 가슴을 찔러 숨을 끊는다.

로런스 신부로부터 자초지종을 들은 부모들은 서로 화해한다.

동서고금의 비극적인 연애의 정수. 그것을 두드러지게 하는 것은 양가의 대립만이 아니다. 늙어가는 부모 세대와 젊은 세대의 대비도 있다. 그리고 두 명의 젊은 주인공을 둘러싸고 있는 난잡하고 희극적인 인물들. 연애라는 것을 항상 하반신으로 끌어내리고야 마는 머큐쇼와 줄리엣의 유모는 그 전형이다.

『로미오와 줄리엣』에서는 희극의 한복판을 순수한 사랑과 비극, 그리고 젊음이 전력으로 질주한다.

주요 등장인물
로미오 : 몬터규가의 외아들
줄리엣 : 캐풀릿가의 외동딸. 열네 살의 미소녀
머큐쇼 : 로미오의 친구. 티볼트에게 살해당한다
티볼트 : 줄리엣의 사촌오빠. 로미오에게 살해당한다
로런스 신부 : 두 사람을 맺어주며 도와주려고 하지만 실패한다
파리스 백작 : 베로나 대공의 친척. 줄리엣에게 구혼한다

안녕히, 안녕히! 이별이 이토록 달콤한 슬픔이라면
아침이 올 때까지 계속 안녕이라 말할래요. (줄리엣)
Good night, good night! Parting is such sweet sorrow
That I shall say good night till it be morrow. (Juliet)

Romeo and Juliet

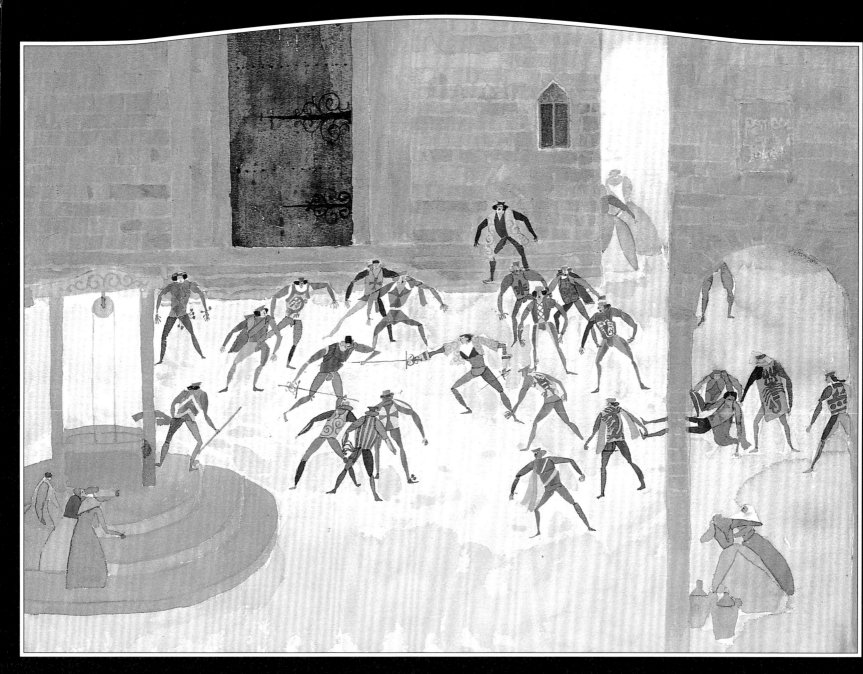

제3막 제1장

북이탈리아, 베로나의 거리

로미오가 줄리엣의 사촌오빠 티볼트를 찔러 죽인다

줄리어스 시저

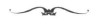

줄리어스 시저는 기원전 44년 3월 15일 로마의 원로원 의사당(카피톨) 앞에서 브루투스를 비롯한 열네 명의 남자들(셰익스피어의 희곡에서는 여덟 명)에게 암살당한다. 칼에 찔려 죽은 것이다. 찔린 상처가 스물세 군데에 이르렀다고 한다.

이 극의 시작은 그 한 달 전, 폼페이우스와의 싸움에서 승리를 거두고 개선하는 시저를 민중이 환호로 맞이한다. 하지만 시저에게 왕위에 대한 야심이 있다고 걱정하며 두려워하는 카시우스와 브루투스에게 동지가 모여들어 공화제 수호라는 대의명분을 내걸고 시저의 암살을 단행한다. 그들은 시저를 둘러싸고 한 사람씩 차례로 그의 몸을 찌른다. 그리고 자유 회복의 표시로 시저의 피로 손을 적신다.

시저의 유해가 옮겨진 후 브루투스는 연단에 올라 시민을 향해 자신들이 벌인 행위의 정당성을 호소한다. 시민들이 납득한 것으로 보였을 때 시저가 총애하던 신하 마크 안토니가 시저의 유해와 함께 등장한다. 브루투스는 동지 카시우스의 반대를 물리치고 안토니가 조사弔辭를 하도록 허락한다. 이것이 브루투스에게 치명적인 과오가 되리라는 것도 모른 채……

이것이 "내 친구, 로마 시민, 동포 여러분, 들어주시오. 내가 온 이유는 시저를 묻기 위해서지 칭송하기 위해서가 아니오"라고 시작하는 안토니의 명대사다. 그는 브루투스 일파를 비난하고 공격하는 말을 한마디도 하지 않으면서도 교묘한 수사로 시민의 마음을 조종한다. 그 결과 민중은 자연스럽게 브루투스 일파를 반역자, 살인자, 악당이라고 부르기에 이른다. 형세가 역전된 것이다. 시민들은 브루투스 타도를 외치는 폭도로 돌변한다.

시저가 죽은 후 로마는 안토니, 옥타비우스 시저, 레피두스에 의한 삼두정치 체제가 되고, 로마에서 쫓겨난 브루투스나 카시우스 일파는 그들의 군대와 싸운다. 하지만 전황은 브루투스 일파에게 불리하다. 사랑하는 아내 포셔가 죽었다는 소식이 브루투스의 영락에 치명타를 입힌다. 패배를 감지한 그는 부하의 손에 쥐여 준 칼에 스스로 몸을 던져 목숨을 끊는다.

주요 등장인물

줄리어스 시저 : 로마의 장군, 정치가
마크 안토니 : 시저의 중신. 명연설가로 시민을 자기편으로 이끈다
브루투스 : 시저 암살 공모자들의 우두머리
카시우스 : 매형인 브루투스와 함께 시저를 암살한다
포셔 : 브루투스의 아내
칼퍼니아 : 시저의 아내

브루투스, 너마저?(시저)

Et tu, Brute?(Caesar)

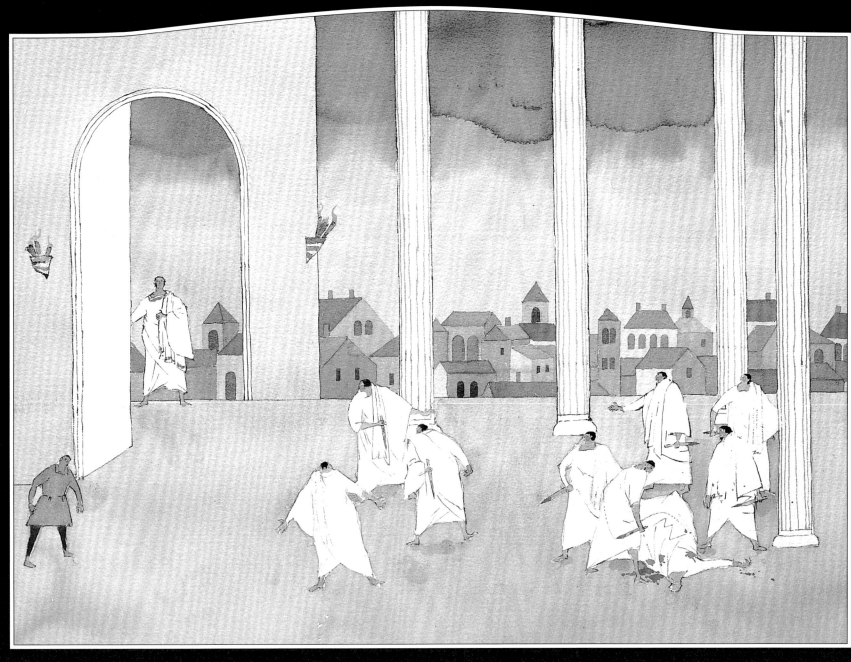

제3막 제1장

고대 로마, 원로원 의사당 앞

시저가 브루투스 일파에게 암살당한다

햄릿

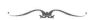

어둠을 찢으며 "누구냐?" 하고 검문하는 목소리, 망령의 출현. 극은 이렇게 불온하게 시작한다.

덴마크의 궁전은 새로운 왕 클로디어스의 대관식과 결혼 축하연으로 떠들썩하다. 하지만 왕자 햄릿만은 검은 상복으로 몸을 감싸고 침울한 표정이다. 아버지인 선왕의 갑작스러운 죽음, 어머니의 너무 이른 재혼. 게다가 상대는 숙부다. 친구 호레이쇼로부터 선왕의 망령으로 보이는 것을 봤다는 이야기를 들은 햄릿은 이튿날 밤 망령과 대면한다. 망령은, 자신은 아버지의 혼령이며 아우 클로디어스에게 독살 당했다고 말하고 아들에게 복수할 것을 명한다. 왕자는 광인을 가장하고 그 기회를 노리지만 망령이 진짜 아버지의 혼령인지 악마의 화신인지 확신할 수 없다.

한편, 아들 레어티스를 막 프랑스로 유학 보낸 중신 폴로니우스는 왕자가 오필리아에게 실연을 당해서 미친 거라고 주장하며 그녀를 미끼로 삼아 왕과 함께 햄릿의 모습을 살핀다. 'To be, or not to be; that is the question'으로 시작하는 유명한 독백과 그것에 이어지는 '수녀원 장면'. 햄릿은 감시를 받고 있다는 사실을 알아차린다. 어머니와 연인에게 배신당했다고 느끼는 그의 여성 불신은 정점에 이른다.

마침 그때 순회 배우 일행이 성으로 찾아온다. 햄릿은 망령이 한 이야기의 진위를 확인하기 위해 부왕 살해와 똑같은 장면을 넣은 연극을 상연하게 한다. 연극을 보고 발끈하는 클로디어스. 어머니 거트루드는 아들을 침실로 불러 훈계하지만 햄릿은 엿듣고 있던 폴로니우스를 왕이라 착각하여 죽인다. 신변의 위협을 느낀 왕은 햄릿을 잉글랜드로 보낸다. 햄릿의 목을 치라는, 잉글랜드 왕에게 보내는 친서를 들려서. 하지만 햄릿은 모략의 의표를 찔러 귀국한다. 그래서 그가 목격하는 것은 광기에 빠진 끝에 익사한 오필리아의 장례식이다. 왕은 복수심에 불타는 레어티스와 햄릿에게 검술 시합을 하게 하여 그를 죽이려고 꾀한다. 독을 바른 칼과 독이 든 포도주를 준비한다. 하지만 포도주는 왕비의 목숨을 빼앗고 칼은 햄릿과 레어티스 쌍방에게 상처를 입힌다. 햄릿은 숙부를 찔러 죽여 복수를 완수한 후 친구 호레이쇼에게, 자국 덴마크를 노르웨이 왕자 포틴브래스에게 맡기겠다는 말을 남기고 숨을 거둔다.

'문학의 모나리자'라는 별명이 붙은 연극 중의 연극이다. 매혹의 주인공은 남자의 우정에는 후하지만 여성에게는 엄격하다.

주요 등장인물

햄릿 : 전 덴마크 왕의 아들
클로디어스 : 덴마크의 새로운 왕. 전 왕의 아우
폴로니우스 : 클로디어스의 중신
레어티스 : 폴로니우스의 아들
오필리아 : 폴로니우스의 딸. 햄릿의 연인
거트루드 : 햄릿의 어머니

이대로 살아 있을까, 사라져 없어져버릴까, 그것이 문제다. (햄릿)
To be, or not to be; that is the question. (Hamlet)

Hamlet

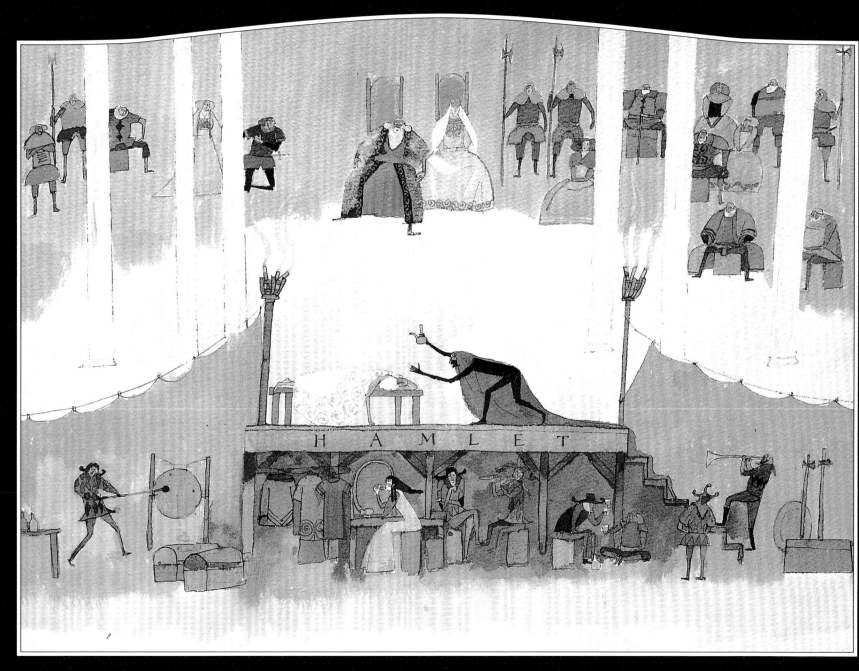

제3막 제2장

덴마크, 엘시노어 성의 홀. 극중극 장면

햄릿은 숙부이자 새로운 왕 클로디어스의 반응을 살핀다

트로일로스와 크레시다

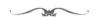

크레시다는 연인을 배신하는 바람기 있는 여자의 대명사다. 그녀의 숙부 판다라스의 이름에서는 'pander'라는 동사가 생겨나고 이는 남녀 사이를 알선한다는 의미다. '뚜쟁이'라는 보통명사가 되어 있기도 하다. 왜 그렇게 되었는지는 이 극이 분명히 보여준다.

배경은 그리스 신화의 트로이 전쟁이 한창일 때다. 트로이의 왕 프리아모스의 막내아들 트로일로스는 사제 칼카스의 딸 크레시다에 대한 사랑으로 애를 태운다. 칼카스가 그리스 편으로 돌아섰기 때문에 크레시다는 숙부에게 몸을 의탁하고 있다. 그래서 트로일로스는 판다라스에게 중개를 요청한다. 크레시다도 이 젊은 용사를 믿지 않게 생각하여 두 사람은 맺어진다. 그런데 이제 막 맺어진 연인들은 그 이튿날 아침에 헤어져야 한다. 칼카스가 그리스군의 포로가 된 트로이의 장군과 크레시다의 교환을 요청했고 그것이 양 진영에 받아들여졌기 때문이다.

하룻밤을 보내고 맞이한 날 아침의 이별이 마지막 이별이 될지도 모르는 두 사람은 결코 마음을 바꾸지 않겠다는 맹세와 함께 징표를 교환한다. 트로일로스는 윗옷의 한쪽 소매를, 크레시다는 장갑을 각각 상대에게 건넨다.

크레시다는 트로일로스와 울면서 헤어졌지만 그리스 진영에서는 대환영을 받고 총대장 아가멤논 이하 율리시스나 네스토르 등 장군 전원으로부터 키스를 받는다. 그녀가 아버지와 재회할 장소로 떠난 뒤에 도착한 사람은 헥토르를 선두로 한 트로이의 장군들이다. 그중에는 트로일로스의 모습도 있다. 짧은 휴전 사이에 트로이의 용장 헥토르와 그리스의 아작스의 일대일 승부가 이루어지게 되었기 때문이다.

두 사람의 대결은 무승부로 끝나고 그날 밤 아가멤논이 주최하는 연회가 벌어진다. 연회가 시작된 뒤 트로일로스는 율리시스의 안내로 칼카스의 텐트 옆까지 간다. 거기서 그가 목격하는 것은 크레시다와 다이오미드의 모습이다. 크레시다는 다이오미드를 애태운 끝에 결국 그에게 마음이 기울어 트로일로스가 건넨 사랑의 징표인 한쪽 소매를 다이오미드에게 줘버린다. 트로일로스는 절망한다.

하룻밤이 지나고 양군의 전투가 시작된다. 다이오미드는 크레시다에게서 받은 한쪽 소매를 투구에 달고 출진한다. 트로일로스도 복수심과 분노 덩어리가 되어 칼을 휘두른다. 그사이에 잠시 무장을 풀고 있던 헥토르는 그리스의 아킬레우스에게 참살 당한다.

유명한 거대 목마로 트로이가 패배하는 트로이 전쟁이지만 이 극에서는 아직 앞으로 어떻게 이야기가 전개될지 불투명하다. 극 자체의 불투명함과 괴로운 분위기를 체현하는 사람은 자초지종을 목격하고 통렬한 야유를 던지는 독설가 테르시테스다.

주요 등장인물
트로일로스 : 트로이의 왕 프리아모스의 막내아들
크레시다 : 그리스 편으로 돌아선 트로이 사제의 딸
판다라스 : 크레시다의 숙부. 트로일로스와의 사이를 알선한다
다이오미드 : 그리스군의 장수
아가멤논 : 그리스군의 총대장
테르시테스 : 독설가인 그리스인

말, 말, 말에 지나지 않아, 마음의 소리가 들리지 않는구나.(트로일로스)
Words, words, mere words, no matter from the heart.(Troilus)

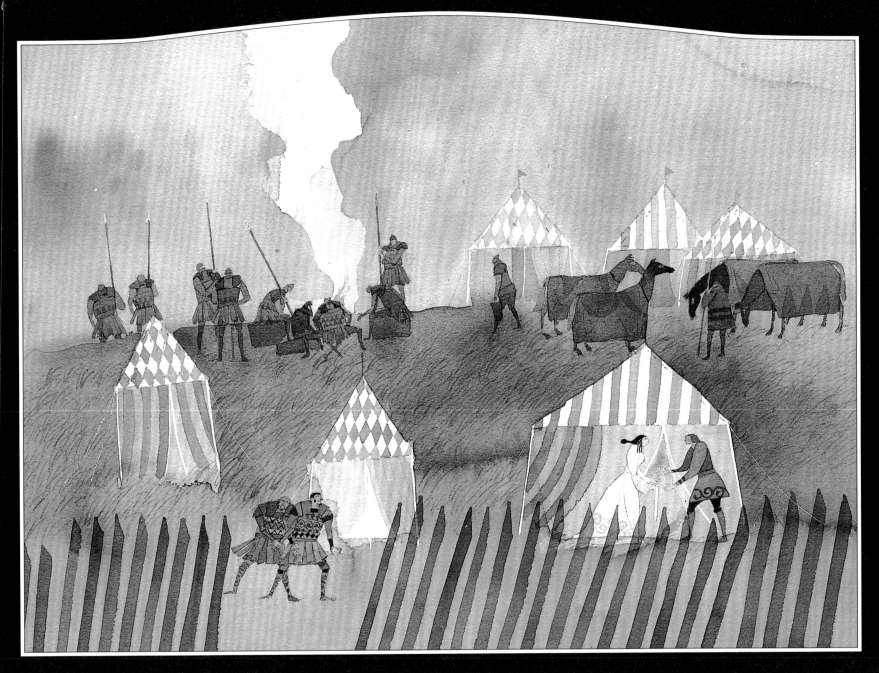

제5막 제2장

그리스군 진영

트로일로스가 숨어서 다이오미드와 이야기를 나누는 크레시다를 본다

오셀로

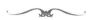

시작은 불평불만이다.

막이 오르면 베니스의 길모퉁이다. 두 남자가 서로 불만을 터뜨리고 있다. 이아고와 로더리고다. 한 사람의 가슴속에는 장군의 부관 자리를 라이벌인 카시오에게 빼앗긴 불만이, 다른 한 사람의 가슴속에는 애타게 연모하는 아름다운 여자를 그 장군에게 빼앗긴 불만이 부글부글 끓어오르고 있다. 그런 줄은 꿈에도 모르는, 검은 피부의 무어인 장군 오셀로와 원로원 의원 브라밴쇼의 딸 데스데모나는 은밀히 결혼하여 행복의 절정에 있다.

하지만 그 지극한 행복은 순식간에 깨지고 만다. 심야, 오셀로에게 베니스 대공으로부터 출두 명령이 내려진다. 브라밴쇼도 동석한 어전회의에서 오셀로에게 공사에 걸친 두 가지 문제가 제출된다. 하나는 키프로스 섬을 공략하러 가는 투르크 함대를 격퇴하는 전투의 지휘를 맡으라는 명령이고 또 하나는 오셀로와 데스데모나의 결혼에 대한 브라밴쇼의 이의 제기다. 그 자리에 불려온 데스데모나는 오셀로에 대한 순수한 사랑과 충실을 분명히 밝히고, 울분을 풀 길이 없는 브라밴쇼도 마지못해 두 사람의 결혼을 인정한다. 하지만 헤어질 때 오셀로에게 "조심하는 게 좋을 거야, 무어인. 아버지를 속인 딸이니 자네도 속일지 모르니까" 하고 경고한다.

오셀로는 곧 키프로스 섬으로 향하고, 데스데모나도 '정직한' 이아고와 그의 아내 에밀리아의 시중을 받으며 남편의 뒤를 따른다. 하지만 이때부터 떳떳한 사랑이나 고운 마음씨, 신뢰나 고결함이라는 선한 것에 대해 격렬한 질투심을 부추기는 이아고는 두 사람을 빠뜨릴 교묘한 함정을 놓는다.

투르크 함대가 전멸했다는 소식에 열광하는 밤, 이아고는 카시오를 속여 불상사를 일으키게 하고 오셀로는 카시오를 파면한다. 이아고는 카시오에게 꾀를 일러준다. 데스데모나에게 복직을 요청하라는 것이다. 그런 다음 카시오가 데스데모나와 이야기를 나누는 모습을 오셀로에게 살짝 엿보게 하고 두 사람이 부정한 관계에 있다고 암시하는 유명한 손수건 분실 사건(오셀로가 데스데모나에게 처음으로 준 선물이었던 손수건을 에밀리아가 우연히 주웠고, 이아고는 그것이 카시오의 손에 건네지도록 꾸며 그 장면을 오셀로에게 목격하게 만든다)을 거쳐 이아고의 의도대로 질투의 독은 착실히 오셀로의 마음을 좀먹게 하고, 그는 끝내 사랑하는 아내를 목 졸라 죽이기에 이른다. 에밀리아의 입을 통해 진실을 들었을 때는 이미 늦었고, 후회와 실망에 괴로워한 오셀로는 숨기고 있던 단검으로 자살한다.

온통 푸르게 우거진 잎들도 시들기 시작하고 거목이 쓰러지는 것 같은 오셀로의 최후이지만, 그보다 더 참혹한 것은 데스데모나의 마지막 외침이다. "오늘 밤에는 살려줘요, 죽일 거라면 내일 죽이세요."

주요 등장인물

오셀로 : 베니스 공화국의 장군. 인격이 고결한 무어인
데스데모나 : 브라밴쇼의 외동딸. 오셀로의 정숙한 아내
이아고 : 오셀로의 부하. 괴팍한 책사
카시오 : 젊은 피렌체 사람. 오셀로의 총애를 받아 부관이 된다
로더리고 : 데스데모나에게 구혼하는 베니스의 신사.
에밀리아 : 이아고의 아내. 데스데모나의 시녀.

여기가 내 여로의 끝이다, 여기가 내 종착지다,
그리고 바로 내 아득한 항해의 끝을 나타내는 표지다. (오셀로)

Here is my journey's end, here is my butt,
And very sea-mark of my utmost sail. (Othello)

Othello

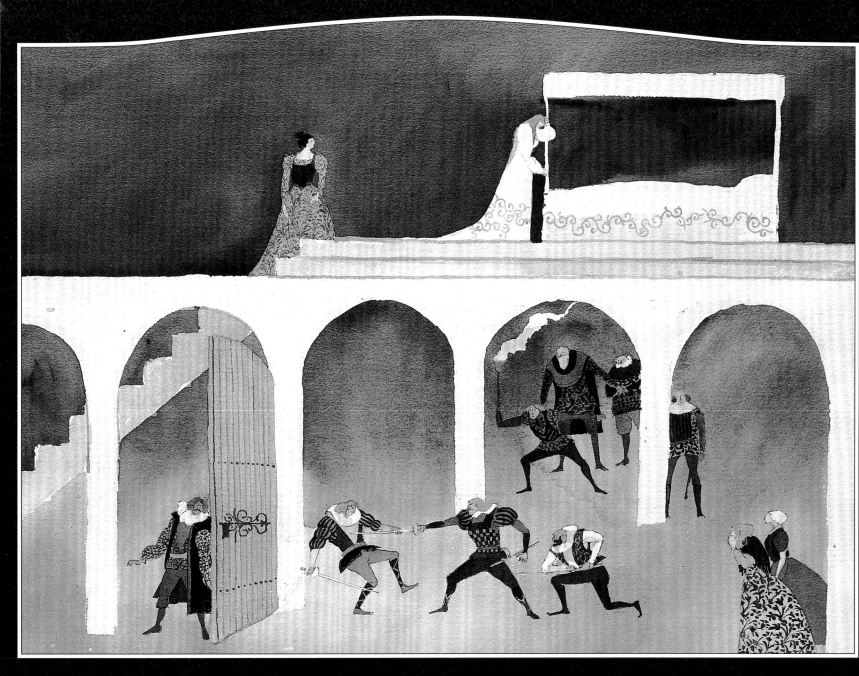

제4막 제3장, 제5막 제1장

지중해, 키프로스 섬

성채의 한 방에서 비탄에 잠긴 데스데모나, 거리에서 카시오를 도발하는 로더리고와 그것을 지켜보는 오셀로

리어 왕

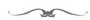

여든이 넘은 노령에 달한 고대 브리튼의 왕 리어는 근심 없는 여생을 보내려고 국정에서 손을 떼고 왕국을 세 딸에게 넘겨주기로 한다. 그때 아버지에게 가장 깊은 애정을 보여준 딸에게 가장 풍요로운 영토를 주겠다며 대답을 요구한다. 만딸 고너릴과 둘째 딸 리건은 미사여구를 늘어놓으며 아버지에 대한 사랑을 보여주지만 막내딸 코델리아는 겉치레를 옳게 여기지 않고 그저 자신을 낳아 사랑으로 길러준 은혜에 보답할 뿐이라고 간단히 대답한다. 하지만 리어 왕에게는 코델리아의 진심이 전해지지 않는다. 격노한 리어 왕은 코델리아와 부모 자식의 인연을 끊고, 모든 영토를 고너릴과 리건에게 물려준다. 충신 켄트 백작은 코델리아를 감싸며 왕에게 간언을 함으로써 그의 역린을 건드려 국외 추방을 당하지만 초라한 시종으로 변장하여 다시 리어를 모신다.

코델리아가 프랑스 왕비로서 브리튼을 떠난 뒤 리어 왕은 고너릴과 리건에게 한 달씩 몸을 의탁한다. 하지만 왕국이 정식으로 자기 것이 되자 두 딸은 본성을 드러내 아버지를 냉대한다. 그녀들의 잔혹한 처사를 견디다 못해 분노에 찬 리어는 거의 미쳐버린 상태로 폭풍이 몰아치는 황야를 헤맨다. 폭풍우를 피해 광대, 켄트와 함께 들어간 오두막집에는 거지 톰으로 변장한, 글로스터 백작의 적자 에드거가 있다. 그는 서자 에드먼드의 간계에 속아 아버지로부터 의절당한 것이다. 리건의 남편 콘월 공작의 이름으로, 에드거를 발견하는 즉시

죽이라는 포고령도 내려진 상태다.

한편 리어를 동정한 글로스터는 코델리아가 아버지를 구하기 위해 프랑스군을 이끌고 상륙한 도버로 그를 도피시킨다. 그 사실을 안 리건과 콘월 공작은 글로스터의 두 눈을 파내고 성에서 내쫓는다.

황야를 헤매고 있던 에드거는 맹인이 된 아버지를 만난다. 에드거는 자신의 이름을 밝히지 않고 아버지를 도버까지 안내하고, 기지를 발휘하여 그의 투신자살을 막는다. 여기서 미쳐버린 리어와 맹인이 된 글로스터, 즉 자식에 대한 판단을 그르친 어리석은 두 아버지가 만난다. 그리고 제정신이 돌아온 리어와 코델리아가 재회를 기뻐하는 것도 잠시, 프랑스군은 패퇴하고 아버지와 딸은 브리튼군에게 붙잡힌다. 에드거는 정체를 밝히고 에드먼드에게 결투를 신청하여 승리한다. 에드먼드의 사랑을 둘러싸고 다투고 있던 고너릴과 리건도 죽는다. 빈사 상태의 에드먼드는 코델리아를 교살하라는 명령을 취소하는 지령을 내리지만 때는 이미 늦어 코델리아의 시체를 안은 리어가 나타나고 그 역시 숨을 거둔다.

리어 왕이 범한 가장 큰 실수는 애정이라는 계량할 수 없는 것을 재려고 한 일일 것이다. 사람의 진의를 간파하지 못한 점도 있다. '보다', '눈', '시력' 등이 키워드인 『리어 왕』, 그렇게 흐려지는 것이 '늙는다는 것' 자체인지도 모른다.

주요 등장인물
리어 왕 : 고대 브리튼의 왕
고너릴 : 리어 왕의 맏딸. 마지막에 자살한다
리건 : 리어 왕의 둘째 딸. 언니 고너릴에게 독살 당한다
코델리아 : 리어 왕의 막내딸. 프랑스 왕비가 된다
켄트 백작 : 리어 왕의 충신. 변장하여 왕을 수행한다
글로스터 백작 : 브리튼의 충신. 맹인이 된다

사람이 태어날 때 우는 것은,
이 바보들의 무대에 끌려나온 것이 슬퍼서야.(리어 왕)
When we are born, we cry that we are come
To this great stage of fools.(King Lear)

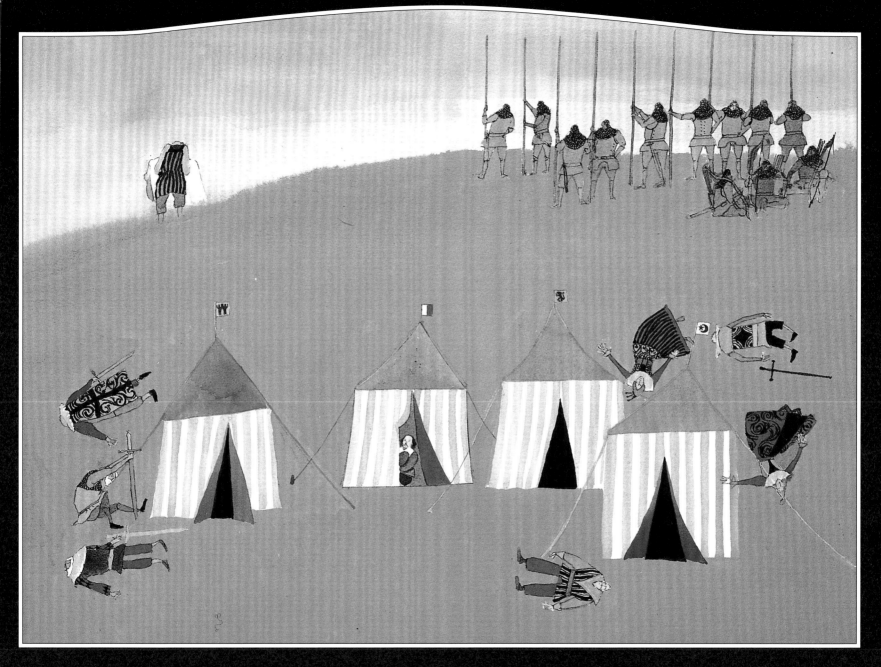

제5막 제3장

영국, 도버 근처의 브리튼군 진영

코델리아의 유해를 안고 나타난 리어도 곧 숨을 거둔다

맥베스

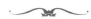

노르웨이군과의 전투에서 승리를 거둔 스코틀랜드의 맹장 맥베스와 뱅쿠오는 덩컨 왕의 진영으로 돌아오는 도중 황야에서 세 마녀를 만난다. 마녀들은 맥베스가 코도의 영주가 되고 머지않아 왕이 될 것이고 또한 뱅쿠오는 왕이 되지 못하지만 그의 자손이 왕이 될 거라고 예언한다. 그 직후 예언대로 코도의 영주로 임명되었다는 소식을 들은 맥베스의 마음에는 왕위에 대한 야심이 싹튼다.

남편의 편지로 자초지종을 알게 된 맥베스 부인은 자신들의 성으로 찾아오는 덩컨 왕을 죽여 남편의 야망을 실현시키자고 결심한다. 국왕을 환영하는 축하연이 한창인 가운데 대역죄의 중압감을 느끼고 기가 꺾인 맥베스를 아내가 심하게 힐책한다. 아내의 부추김을 받은 맥베스는 잠들어 있는 덩컨 왕을 살해하고 그 죄를 왕의 두 시종에게 뒤집어씌우기 위해 그들도 살해한다. 신변의 위협을 느낀 왕자 맬컴과 도널베인은 각각 잉글랜드와 아일랜드로 도망간다.

맥베스는 왕위에 오르지만 마녀에게 '왕을 낳는다'는 예언을 들은 뱅쿠오가 마음에 걸려 안심이 안 되자 그를 암살하도록 한다. 하지만 대관식 후 축하연 자리에서 피투성이가 된 뱅쿠오의 망령을 본 맥베스는 착란 상태에 빠진다. 다시 마녀를 찾아간 맥베스에게 마녀들은 "맥더프를 조심하라", "여자가 낳은 것 따위에게 맥베스를 쓰러뜨릴 힘은 없다", "버남 숲의 나무가 던시네인 언덕을 향해 공격해오지 않는 한 맥베스는 결코 패망하지 않는다"고 알리고 동시에 뱅쿠오의 자손이 왕위에 오르는 환영을 보여주기도 한다. 한편 맥더프는 잉글랜드 왕의 비호를 받아 맥베스를 타도하기 위해 병사를 일으키려는 맬컴에게 간다. 남겨진 맥더프의 처자식은 맥베스의 부하에게 학살당한다. 복수심에 불타는 맥더프를 포함한 잉글랜드군과의 전투는 맥베스 측에 형세가 불리하다. 죄의식과 피의 환영에 시달리는 맥베스 부인은 몽유병에 걸리고 얼마 안 있어 자살한다. 맬컴이 이끄는 군대는 병력을 숨기려는 작전으로 나뭇가지를 꺾어 머리 위로 들고 공격해온다. 감시병은 "숲이 움직이기 시작했다"고 보고한다. 그리고 맥더프와 대결하기에 이르러 그가 여자로부터 "태어난" 것이 아니라 "어머니의 배를 찢고 나왔다"(즉 자연분만이 아니라 제왕절개)는 사실을 알고 전의를 상실한 맥베스는 그의 칼에 쓰러진다.

셰익스피어의 극에는 몇 쌍의 부부와 연인이 나오는데, 그중 가장 강력한 유대로 맺어진 이들은 맥베스 부부가 아닐까? 그런 만큼 인생 최대의 위기에 빠졌을 때 아내의 죽음은 엄청난 타격이다.

"내일, 또 내일, 또 내일, 이렇게 시간은 종종걸음으로 하루하루를 걸어가 끝내는 역사의 마지막 한순간에 이른다. 어제라는 날은 모두 어리석은 인간이 먼지가 되는 죽음으로 가는 길을 비쳐왔다. 꺼져라, 꺼져라, 한순간의 등불!" 이 독백을 한 뒤 최후의 일전에 임하지만 맥베스의 생명의 등불은 사실상 여기서 꺼진다.

주요 등장인물

맥베스 : 스코틀랜드의 무장. 덩컨 왕을 암살하고 왕이 된다
맥베스 부인 : 남편을 선동하여 왕위에 오르게 한다
뱅쿠오 : 맥베스에게 견줄 만한 무장. 함께 마녀의 예언을 듣는다
맥더프 : 던컨 왕의 신하. 처자가 맥베스에게 살해당한다
맬컴, 도널베인 : 덩컨 왕의 아들
황야의 세 마녀 : 불길한 예언자

모든 어제라는 날은 어리석은 인간이 먼지가 되는
죽음으로 가는 길을 비쳐왔다. 꺼져라, 꺼져라, 한순간의 등불!(맥베스)
And all our yesterdays have lighted fools
The way to dusty death. Out, out, brief candle!(Macbeth)

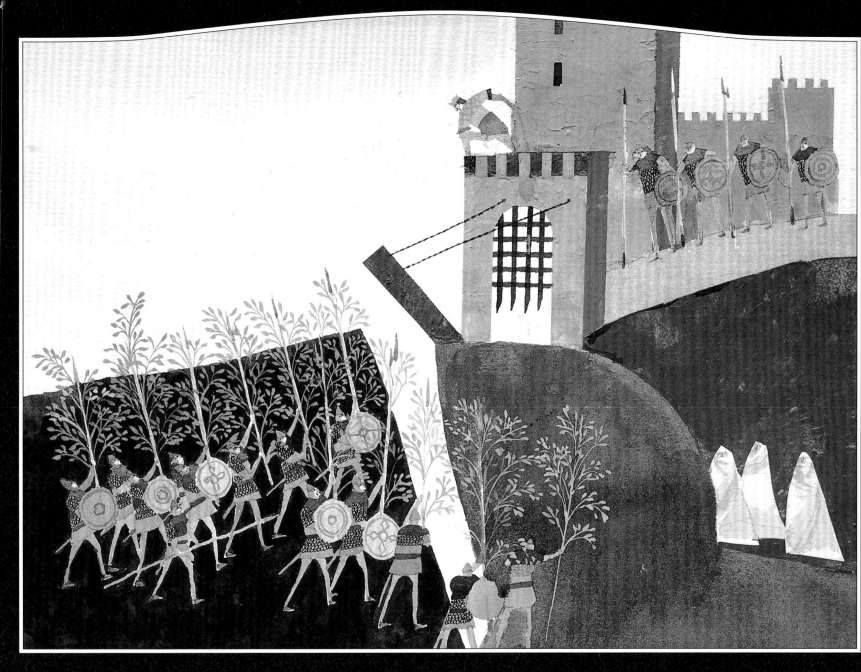

제5막 제5장

스코틀랜드, 맥베스의 성 앞

버남 숲이 던시네인 언덕을 향해 움직여 온다

안토니와 클레오파트라

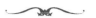

클레오파트라라고 하면 절세의 미녀다. 프랑스의 수학자, 철학자, 물리학자인 파스칼이 『팡세』에서 "클레오파트라의 코가 조금만 낮았더라도 지구 전체의 얼굴은 달라졌을 것"이라고 한 말은 너무나도 유명하다.

실제 역사에서 클레오파트라가 여왕의 지위에 있었던 것은 기원전 51년에서 49년까지, 그리고 48년부터 자살하는 30년까지다. 49년에 후견자들에 의해 왕좌에서 쫓겨나지만 줄리어스 시저의 힘으로 복위한다. 그 후 시저의 정부情婦가 되어 아들 시저리온(카이사리온)을 얻는다. 기원전 44년, 시저가 암살당했을 때는 아들과 함께 로마에 있었다고 한다. 그 3년 후인 41년에 마크 안토니와 만나기 때문에 그와의 사랑은 10년에 이른 셈이다.

파스칼의 명언의 배경에는 이만큼의 거물을 상대로 세계의 역사를 움직였다는 사실이 있지만, 셰익스피어는 안토니와 클레오파트라의 마지막 몇 년을 극화하고 있다.

장소는 이집트의 수도 알렉산드리아다. 먼저 안토니가 클레오파트라에게 미혹되어 탐닉하는 모습이 말해지고 그 말을 증명하듯이 두 사람이 등장한다. 그들이 나누는 사랑의 말은 스케일이 크다. 안토니는 로마로 돌아오라는 옥타비우스 시저의 성화와 같은 재촉에도 응하지 않았지만 아내 풀비아가 죽었다는 소식과 폼페이가 옥타비우스 시저에게 반대해 군사를 일으켰다는 소식에 어쩔 수 없이 귀국한다. 로마로 돌아간 안토니는 옥타비우스 시저와 화해의 증표로서 그의 누나인 옥타비아와의 결혼을 승낙한다. 안토니와 함께 귀환한 그의 심복 이노바부스가 말하는, 클레오파트라와 안토니가 시도너스 강에서 처음 만나는 장면은 명대사로 유명하다.

안토니가 결혼했다는 사실을 안 클레오파트라의 반응은 과연 아름답고 교만하며 자존심 강한 이 인물답다. 그녀는 심부름꾼을 때리고 그에게 온갖 욕설을 퍼부으며 끌고 다닌다. 그 후 옥타비아의 얼굴, 몸매, 목소리, 머리색, 나이 등을 묻고 '대단한 여자'가 아니라는 사실을 알자마자 심부름꾼에게 "눈이 높다"고 말하며 황금을 내려준다. 여기에는 여자의 경쟁심이 선명하게 그려져 있다.

안토니는 다시 이집트로 돌아가 옥타비우스 시저와의 관계는 악화된다. 끝내 로마군과 이집트군은 그리스의 악티움 앞바다에서 대결하기에 이른다. 이때 클레오파트라가 이끄는 60척의 배가 갑자기 뱃머리를 돌려 도망치기 시작하여 패배한다. 계속되는 전투에서도 서전은 안토니에게 유리했지만 클레오파트라가 항복하는 바람에 이집트군은 참패한다. 배신한 클레오파트라에 대한 안토니의 분노를 가라앉히기 위해 그녀는 시녀에게 명해 '자살'했다는 소식을 안토니에게 전한다.

그 소식을 듣고 절망한 안토니는 자살하고 클레오파트라도 자살한다. 말 그대로 제국의 운명을 건 사랑은 극적인 종말을 맞이한다.

주요 등장인물
마크 안토니 : 로마의 집정관. 시저의 뒤를 잇는다
클레오파트라 : 이집트 최후의 여왕
옥타비우스 시저 : 줄리어스 시저의 조카이며 나중에 양자가 된다. 로마의 집정관
레피두스 : 로마의 집정관
옥타비아 : 옥타비우스의 누나. 안토니의 후처
이노바부스 : 안토니의 심복. 그리스군에 붙는다

음악을 들려줘. 음악은
나처럼 사랑하는 사람의 슬픈 양식.(클레오파트라)
Give me some music; music, moody food
Of us that trade in love.(Cleopatra)

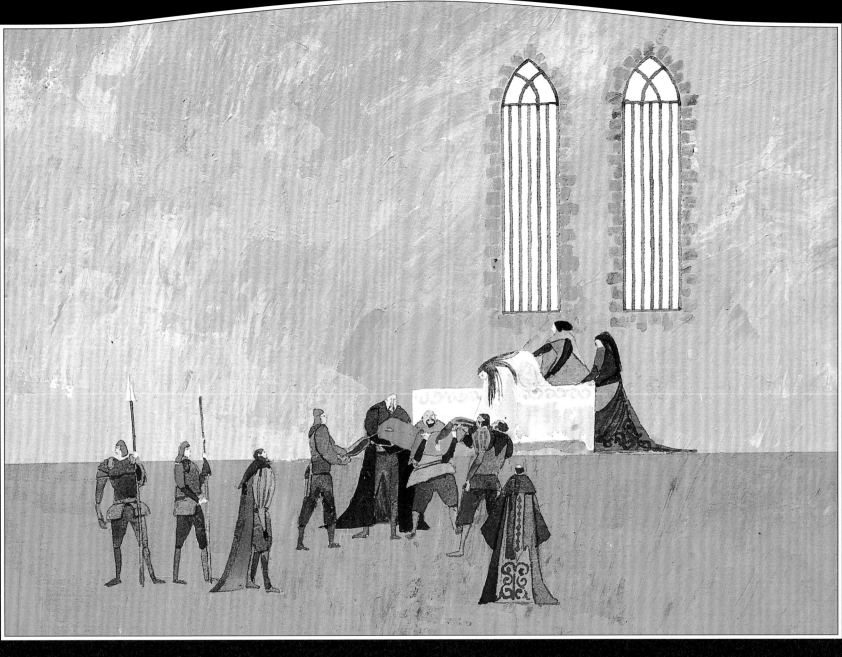

제4막 제15장

이집트, 클레오파트라의 궁전

죽어가는 안토니의 몸을 위로 올리게 하여 임종을 지켜보는 클레오파트라

코리올레이너스

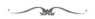

코리올레이너스는 공화제로 막 이행하기 시작한 고대 로마(기원전 5세기)의 전설적 영웅으로, 본명은 카이우스 마르티우스다. 로마의 이웃나라 볼스키와의 전쟁에서 그들의 수도 코리올라이를 함락시킨 공훈을 기념하여 코리올레이너스라는 칭호를 얻었다.

극의 시작은 불온하다. 로마 시민들은 곡물이 부족하여 폭동을 일으키려 한다. 그들이 증오하는 표적은 '민중의 첫 번째 적'인 귀족 카이우스 마르티우스다. 평민을 '들개', '쓰레기'라고 부르는 것을 꺼리지 않는 그에게 한 시민이 말한다. "저놈이 눈부신 일을 한 것도 어머니를 기쁘게 하기 위해, 그리고 자랑하기 위해서다."

이러한 내우를 안은 로마에 외환이 더해진다. 볼스키가 로마 타도를 위해 병사를 일으킨 것이다. 군대를 이끄는 이는 아우피디우스다. 마르티우스는 볼스키와 싸우기 위해 나선다. 아내 버질리아는 남편을 걱정하며 비탄에 잠기지만 어머니 볼룸니아는 오히려 아들의 명예로운 출진을 기뻐한다. 마르티우스는 이 전쟁에서 승리를 거두고 코리올레이너스라는 이름을 얻은 것이다.

개선한 코리올레이너스는 원로원에서 집정관으로 추대된다. 하지만 선거권이 있는 시민들에 대한 선거 운동에 실패한다.

그 운동이란 관례대로 '겸허'의 증표인 '닳아 헤진 옷'을 입고 몸에 난 상처를 보여주며 국가에 공헌했음을 호소하는 것인데, 오만하다고 할 수 있는 그의 긍지가 그것을 허락하지 않는다. 여기서 그에게 큰 영향력을 발휘하는 이가 어머니인 볼룸니아다. 그녀는 아들을 간곡히 타일러 관례에 따르게 한다.

그런데 코리올레이너스는 시민의 찬동을 얻어야 하는 자리에서 호민관에게 조종되어 부화뇌동하는 평민들에 대한 혐오와 경멸을 그대로 드러낸다. 애초에 그는 새로 도입된 호민관 제도에도 크게 반대했다. 당연히 그는 시민들의 분노와 반감을 사 로마에서 추방되고 만다.

어제의 적은 오늘의 친구. 로마에서 추방당한 코리올레이너스는 볼스키에 몸을 의탁하고 아우피디우스와 힘을 합쳐 로마로 쳐들어온다. 로마는 위기에 처하고 화평 교섭에 온갖 수단을 다 쓰지만 코리올레이너스는 들으려고 하지 않는다.

최후의 카드는 그의 어머니 볼룸니아다. 그녀는 버질리아와 손자를 데리고 아들과 대면하여 눈물을 흘리면서 또한 웅변으로 마음을 바꾸도록 재촉한다. 그 대단하던 코리올레이너스도 여기에는 마음이 움직여 로마와 볼스키는 화평 조약을 맺는다. 하지만 아우피디우스에게 이는 배신행위다. 코리올라이로 돌아간 코리올레이너스는 아우피디우스와 그 일당에게 살해당한다.

너무 강한 어머니의 힘이 간접적으로 코리올레이너스를 죽였다고도 할 수 있을 것이다.

주요 등장인물

카이우스 마르티우스 : 로마의 무장. 별칭 코리올레이너스
메니니우스 : 코리올레이너스의 친구
브루투스, 시시니우스 : 로마의 호민관
아우피디우스 : 볼스키의 무장
볼룸니아 : 코리올레이너스의 어머니
버질리아 : 코리올레이너스의 아내

바다의 신 넵튠이 삼지창을, 주피터가 천둥치는 힘을
준다고 해도 그는 아첨하지 않을 거요. 그 사람은 마음에 있는 걸 그대로 입 밖에
내뱉는 사람이오.(메니니우스)
He would not flatter Neptune for his trident,
Or Jove for's power to thunder. His heart's his mouth.(Menenius)

Coriolanus

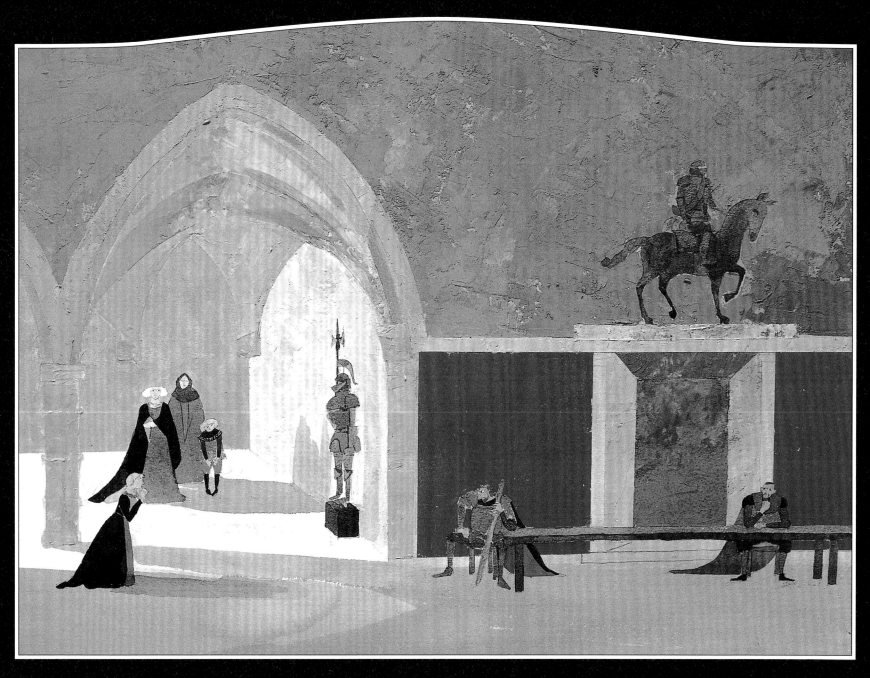

제5막 제3장

볼스키군의 코리올레이너스 진영

적군에 몸을 던진 무장 코리올레이너스에게 조국 로마로 돌아오라고 설득하는 어머니와 아내

아테네의 티몬

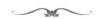

티몬은 극의 제목이 보여주는 대로 아테네의 귀족이다. 그의 특징은 유별나게 선심을 잘 쓴다는 점이다. 그런 점을 이용하여, 새우로 도미를 낚으려는 생각만으로 티몬에게 모여드는 사람들이 극의 시작부터 차례로 등장한다. 시인은 그를 칭송하는 시를, 화가는 그의 초상화를 바치고, 보석상은 물건을 고가로 팔기 위해 달려온다.

티몬은 선의의 사람이기도 하다. 친구의 빚을 대신 갚아주고 시종에게도 큰돈을 주어 부자의 딸과 결혼할 수 있게 해준다. 귀족이나 원로원 의원들은 말이며 사냥개를 선물하는데, 그것은 모두 그에게서 보상을 기대해서다. 따라서 티몬에게 몰려드는 사람들은 선물과 함께 아첨도 내민다. 하지만 티몬은 그 속을 읽지 못한다.

그런데 이런 낭비가 언제까지고 계속될 리 없다. 집사인 플라비우스는 여러 번 주인에게 살림이 몹시 궁하다는 사실을 알리고 지출을 억제해달라고 간원하지만 티몬은 그런 말에 귀를 기울이지 않고 산더미 같은 청구서에 눈길을 주려고도 하지 않는다. 독설가인 아페만투스도 티몬의 장래를 예상하고 기회가 있을 때마다 따끔한 비판을 하지만 이 역시 쇠귀에 경 읽기다.

티몬은 보상을 기대한 사람들에게 아낌없이 금품을 나눠주는데, 그도 '우정'이라는 보상을 기대하고 있다. 하지만 그의 재산이 바닥을 드러냈을 때 그 기대는 보기 좋게 배신당한다. 바로 '돈이 다할 때가 인연이 끊어질 때'인 것이다.

궁지에서 벗어나려는 티몬은 원로원 의원들의 저택에 시종을 보내 돈을 빌려달라고 요청하지만 모두가 뺀들뺀들 속이 빤히 들여다보이는 변명만 늘어놓으며 거절한다. 그뿐 아니라 티몬의 상황을 확인한 그들은 여기에 이르기까지 빌려준 돈 징수에 나선다. 몹시 화가 난 티몬은 한 가지 계책을 생각하고 그들을 '최후의 만찬'에 초대한다. 이것이 『아테네의 티몬』이라는 연극의 클라이맥스다.

초대된 이들은 아직 돈이 있었구나 하는 듯이 뻔뻔하게 또다시 우르르 몰려온다. 하지만 내놓은 것은 돌과 백탕뿐이다. 초대된 손님들은 어안이 벙벙하다.

이후 아테네를 떠난 티몬은 은자처럼 혼자 숲 속의 동굴에 틀어박힌다. 풀뿌리를 먹으려고 흙을 파다가 땅속에서 금화를 잔뜩 발견한다. 이 사실을 알아내자마자 원로원 의원에서부터 시인이나 화가에 이르기까지 모두가 티몬에게 몰려온다. 말 그대로 금이 사람들을 움직인 것이다.

티몬은 동굴에 들어간 채 두 번 다시 모습을 드러내지 않는다. 남겨진 것은 스스로 새긴 묘비명뿐이다. 셰익스피어의 등장인물 중에서도 인간 혐오라는 점에서 만년의 티몬보다 더한 사람은 없을 것이다.

주요 등장인물

티몬 : 아테네의 부유한 귀족
벤티디우스 : 티몬이 빚을 대신 갚아준다
루시우스, 류컬러스 : 티몬에게 알랑거리는 귀족
플라비우스 : 티몬의 집사
알키비아데스 : 아테네의 무장
아페만투스 : 가난하고 염세적인 철학자

저무는 태양에는 문을 닫는 게 세상사다.(아페만투스)
Men shut their doors against a setting sun.(Apemantus)

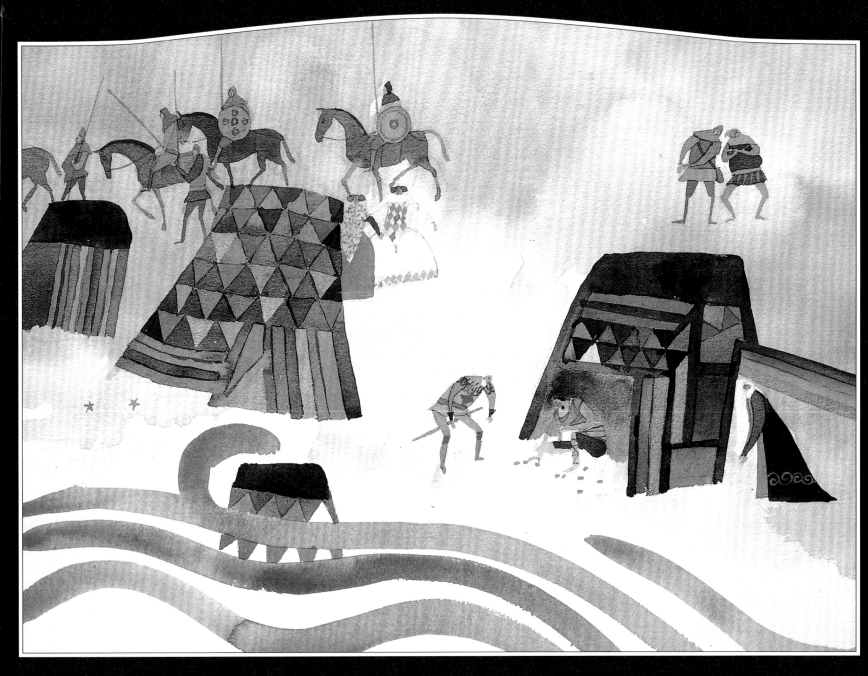

제4막 제3장

바다에 가까운 숲의 동굴

친구라고 생각한 자들의 망은에 분노해 아테네를 떠난 티몬이 우연히 금화를 파낸다

착각의 희극

이 작품의 극 세계는 쌍둥이 두 쌍이 일으키는 혼란 탓에 셰익스피어의 희극 중에서도 가장 시끄럽고 후련하고 산뜻하게 밝다고 할 수 있다. 하지만 막이 오른 직후의 분위기는 어둡고 비극적이다. 배경이 되는 에페수스와 시라쿠스라는 두 도시의 대립, 그 여파로 시라쿠스의 상인 이지온은 사형선고를 받는다. 그가 이야기하는 신상 이야기, 즉 배가 난파하여 처자식과 이별했다는 경위도 침통하다.

다음 장면에 등장하는 이들은 어렸을 때 생이별한 각각의 쌍둥이 형을 찾기 위해 에페수스로 찾아온 시라쿠스의 안티폴루스(이지온의 쌍둥이 아들 중 한 사람)와 시종 드로미오다. 한편 에페수스의 안티폴루스는 이 도시의 명사로 아드리아나라는 기가 센 여성과 결혼했다. 그의 시종 드로미오에게도 배우자나 마찬가지인 여자가 있다. 혼란의 불씨가 날아들었다는 사실을 전혀 모르는 에페수스 사람들은 시라쿠스의 안티폴루스와 드로미오를 그들이 전부터 알고 있는 사람들이라 착각한다. 그런데 그들은 새로 온 사람들이기에 당연히 무슨 일이 있을 때마다 어리둥절할 수밖에 없다. 사람들이 자신들을 착각하고 있는 줄은 꿈에도 생각하지 못한다. 꿈에도 생각하지 않기 때문에 착각한 사람들도 그들의 반응이 '그들의 알고 있는 주인과 시종'의 평소와 다른 언동으로만 비친다.

그뿐만이 아니다. 시라쿠스의 안티폴루스가 자신의 시종이라고 생각하고 명을 하면 그가 에페수스의 드로미오이거나 에페수스의 드로미오가 자신의 주인이라고 생각하고 여주인의 말을 전하면 그 사람은 시라쿠스의 안티폴루스이거나 해서 당사자들도 뭐가 뭔지 알 수 없게 된다. 이리하여 시라쿠스의 주인과 시종은 아드리아노에게 남편으로 여겨져 에페수스의 안티폴루스 저택에서 점심을 먹고 그 집의 주인과 시종은 문 밖에서 집 안으로 들어오지도 못한다.

게다가 시라쿠스의 안티폴루스는 아드리아나의 여동생 루시아나에게 첫눈에 반한다. 그 마음을 털어놓으면 그녀에게는 형부가 장난을 하는 것이라고밖에 생각되지 않는다. 사람이 혼란스러우면 사물도 혼란스럽다. 금목걸이며 금이며 하는 것들이 잘못된 상대의 손에 건네지고, 한편으로 그것들을 '받았네' '받지 않았네' 하는 입씨름이 벌어진다. 이제 온통 야단법석이고 나중에는 소송 사태까지 벌어진다.

아드리아나의 입장에서 보면 안티폴루스의 행동은 앞뒤가 맞지 않는 일투성이여서 틀림없이 '남편'이 광기에 사로잡힌 것이라 믿고 주술사 핀치에게 도움을 청하여 에페수스의 안티폴루스는 미심쩍은 치료를 받는 처지에 빠진다.

대단원은 세상이 다 아는 대로 일족의 재회다. 눈앞에 안티폴루스와 드로미오가 둘씩 있기 때문에 모두가 경악을 금치 못한다. 죽었다고 생각한 쌍둥이의 어머니는 이곳에서 수녀원장이 되어 있어 그녀의 말로 이지온도 포승이 풀린다. 포복절도하면서도 눈물이 절로 나고, 게다가 기적을 목격하는 것 같은 지극히 행복한 느낌이 든다. 그 모든 것의 근원이 '착각'에 있다는 것은 아이러니다.

주요 등장인물

이지온 : 시라쿠스의 상인. 안티폴루스 형제의 아버지
에페수스의 안티폴루스 : 쌍둥이 중 형
시라쿠스의 안티폴루스 : 쌍둥이 중 아우
에페수스의 드로미오 : 안티폴루스 형의 시종. 쌍둥이 중 형
시라쿠스의 드로미오 : 안티폴루스 아우의 시종. 쌍둥이 중 아우
아드리아나 : 안티폴루스 형의 아내

질투심 강한 여자의 독설에는
미친개의 이빨보다 치명적인 독이 있다고 합니다.(수녀원장)
The venom clamors of a jealous woman
Poisons more deadly than a mad dog's tooth.(Abbess)

The comedy of Errors

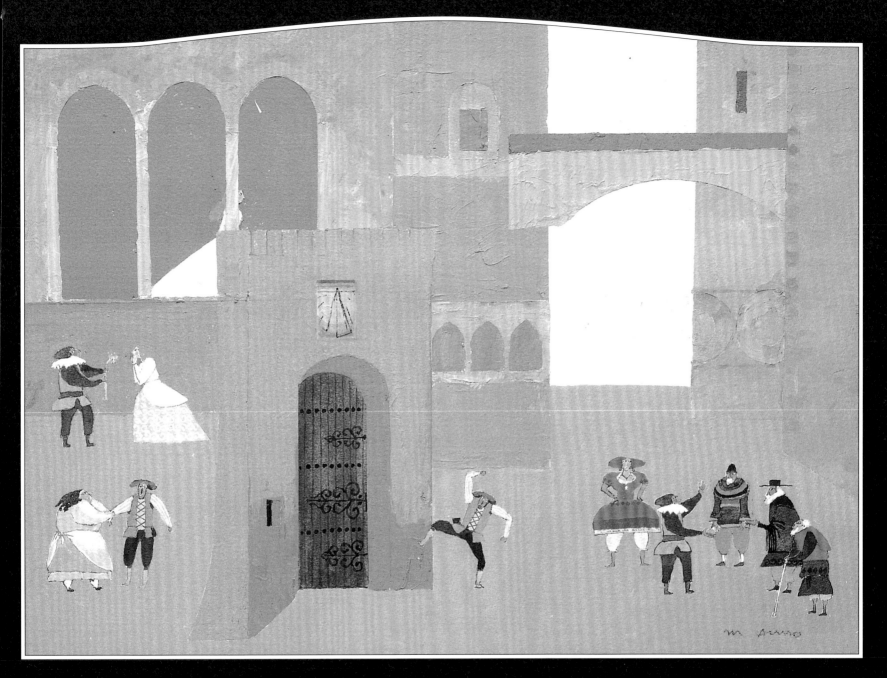

제3막 제1장

에페수스의 안티폴루스 집 앞

안티폴루스의 아내 아드리아나는 문을 닫고 남편을 안에 들이지 않는다

말괄량이 길들이기

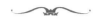

『말괄량이 길들이기』라고 하면 베로나의 열혈 신사 페트루키오가 파도바 부자의 말괄량이 딸과 결혼하여 그녀를 '길들이는' 이야기로 유명하다. 그런데 이 극의 구조는 『한여름 밤의 꿈』에서 보텀이 꾸는 꿈과 통하는 데가 있다. 아테네의 숲에서 당나귀 머리로 변해 요정 세계의 왕비에게 사랑을 받는다는 터무니없는 일은 보텀에게 실제로 일어났지만 그 후 잠에서 깨어난 그에게는 기상천외한 몽환으로밖에 생각되지 않는다. 『말괄량이 길들이기』에서는 주정뱅이 땜장이 크리스토퍼 슬라이가 술에 취해 잠에 곯아떨어져 있는 곳에 요정 퍽이 아니라 귀족 일행이 나타나 그에게 장난을 친다. 슬라이를 영주로 꾸며놓고 깨어난 그의 비위를 맞춰주며 눈앞에서 순회 극단의 배우들이 하는 연극을 보여주는 장난이다. 그 연극의 내용이 '말괄량이 길들이기'다.

아름답고 '착한 아이'인 비앙카는 구혼자가 많은 아가씨다. 그녀의 구혼자 중 한 사람인 호르텐쇼는 페트루키오를 만나 언니인 카타리나와 결혼해달라고 말한다. 자매의 아버지 밥티스타가 "언니한테 남편감이 생기기 전에는 여동생도 결혼할 수 없다"고 했기 때문이다. 부자의 딸이기만 하면 나이, 외모, 성격은 묻지 않는다는 페트루키오에게는 카타리나의 날카로운 독설도 개구리 낯짝에 물 붓기일 뿐이다. 오로지 그녀를 칭찬하며 다짜고짜 결혼하기에 이른다.

한편 비앙카는 피사에서 찾아온 그녀의 가정교사로 가장한 루센쇼와 서로 사랑하는 사이가 된다.

결혼식 때는 한바탕 소동이 일어난다. 신부 의상을 입은 카타리나를 실컷 기다리게 해놓고 뒤늦게 나타난 페트루키오는 낡은 구두와 누더기 같은 바지, 그 밖에도 아주 엉뚱하고 뒤죽박죽인 차림이다. 게다가 타고 온 말은 '병의 도매상' 같은 한심한 짐말이다. 그뿐 아니라 그는 피로연에 참석하지 않고 카타리나를 데리고 집으로 돌아간다. 그러고는 학대에 가까운 '길들이기'를 시작한다. '사랑을 위해서'라며 남을 위하는 척하면서 자기 실속을 차리는 원칙으로 먹이지 않고 재우지 않는 것이 그의 방침이다. 그러자 그토록 대단하던 카타리나도 얌전해진다. 그리고 마지막 막은 비앙카와 루센쇼, 파도바의 과부와 호르텐쇼까지 가세하여 세 쌍의 신혼부부를 둘러싸고 벌이는 축하연 자리다. 남편들은 '아내의 순종도 테스트'를 한다. 챔피언이 되는 이는 의외로 카타리나다. 그녀는 남편의 '명령'으로 '아내의 의무'를 거침없이 말한다. 가로되 남편은 아내에게 주인, 보호자, 목숨, 지배자, 군주다, 운운하는 것이다. 크게 만족한 페트루키오가 말한다. "키스해주오, 카타리나!"

페미니스트가 아니더라도 이것으로 막이 내린다면 너무하다고 해서 요즘 공연 때는 마지막에 슬라이를 다시 한번 등장시켜 이건 어디까지나 이야기고 남자의 꿈일 뿐이라는 사실을 확실히 하려는 경향이 있다.

주요 등장인물

밥티스타 : 파도바의 부자.
카타리나 : 밥티스타의 맏딸. 말괄량이.
비앙카 : 밥티스타의 둘째 딸. 정숙한 아가씨.
페트루키오 : 베로나의 신사. 카타리나의 구혼자.
루센쇼 : 피사 대상인의 아들. 비앙카의 연인.
호르텐쇼 : 비앙카의 구혼자.

이것이 친절로 아내를 죽이는 방법이다.
그리고 나는 이렇게 해서 사납고 고집 센 기질에 재갈을 물릴 것이다.(페트루키오)
This is a way to kill a wife with kindness,
And thus I'll curb her mad and headstrong humor.(Petruchio)

제5막 제2장

북이탈리아의 파도바, 루센쇼의 집

카타리나와 페트루키오 등 세 쌍의 신혼부부를 둘러싼 연회에서 남편들이 신부의 순종도를 비교한다

베로나의 두 신사

베로나의 청년 신사 발렌타인과 프로티어스는 둘도 없는 친구 사이인데 발렌타인은 밀라노로 유학을 떠난다. 프로티어스에게는 줄리아라는 연인이 있어 베로나를 떠나는 게 내키지 않는다. 하지만 아버지의 의향으로 그도 밀라노로 가게 된다. 밀라노에서 재회한 발렌타인은 밀라노 대공의 딸 실비아와 서로 사랑하는 사이였다. 그런데 프로티어스도 그녀를 만나자마자 첫눈에 반해 줄리아는 깨끗이 잊어버린다. 한편 줄리아는 연인을 만나고 싶은 일념에 시종으로 변장하여 역시 밀라노로 찾아간다. 멀리서 찾아온 줄리아는 프로티어스의 마음이 변한 것을 알고 비탄에 잠긴다.

밀라노 대공은 약간 머리가 부족한 투리오에게 딸을 시집보내고 싶어서 그녀에게 질이 안 좋은 사내가 붙지 않도록 매일 밤 '탑 위의 방'에서 자게 한다. 발렌타인은 줄사다리를 사용해 실비아를 데리고 나와 사랑의 도피를 하려고 꾀하지만 그녀를 짝사랑하고 있는 프로티어스가 충성스러운 사람인 척하며 대공에게 밀고한다. 그날 밤 대공은 발렌타인을 숨어 기다리고 있다가 유도 심문을 한다. 발렌타인은 간단히 걸려들어 코트 밑에 숨긴 줄사다리를 들키고 만다. 그는 즉시 추방당한다.

숲으로 도망간 발렌타인은 우연히 산적을 만나고 그들의 두목이 된다. 사랑과 배신이 복잡하게 뒤엉킨 상황이 한꺼번에 풀리는 것은 이 숲 속에서다. 성실한 기사 에글러무어를 따르게 하고 발렌타인을 쫓아온 실비아는 산적의 습격을 받지만 다시 그 뒤를 따라온 프로티어스에게 구출된다. 하지만 그것을 조금도 고마워하지 않고 그의 구애를 계속 거절하는 실비아에게 속을 태운 프로티어스는 우격다짐으로 그녀를 자기 여자로 만들려고 한다. 까딱하면 큰일이 날 뻔한 순간 발렌타인이 등장한다. 그는 친구의 배신을 격렬하게 나무란다. 프로티어스의 뉘우침과 발렌타인의 용서는 맥이 빠질 만큼 순식간에 이루어진다. 프로티어스를 용서한 마음에 거짓이 없다는 증거라며 발렌타인은 실비아를 그에게 양보한다는 말까지 한다(이 순간 실비아와 줄리아는 모두 머릿속이 새하얘졌음에 틀림없다). 시종으로서 프로티어스를 모셔온 줄리아도 변장을 풀고 두 사람의 관계도 예전으로 돌아간다. 사랑과 우정의 딜레마는 우정의 승리라는 것이 고전적인 패턴이지만 『베로나의 두 신사』는 그 패턴의 초과 또는 빨리 돌리기 변주다.

그런데 이 연극에는 서로 마음이 통하는 쌍이 하나 더 있다. 프로티어스의 하인 렌스와 그가 키우는 개 크랩이다. 셰익스피어가 고양이를 싫어하는 것은 여러 작품(예컨대 『끝이 좋으면 다 좋아』)에서 분명히 드러나지만 개는 좋아했던 모양이다. 실제 상연할 때 렌스와 크랩이 나오는 부분은 무대를 휩쓰는 것이 상례다. 특히 진짜 개가 나오면.

주요 등장인물

발렌타인 : 베로나의 신사. 밀라노로 유학한다
프로티어스 : 베로나의 신사. 발렌타인의 친구
줄리아 : 프로티어스의 연인
실비아 : 밀라노 대공의 딸. 발렌타인의 연인
스피드 : 발렌타인의 하인
렌스 : 프로티어스의 하인

아, 사랑의 봄은 사월 어느 날의
변덕스러운 영광을 닮았구나.(프로티어스)

O, how this spring of love resembleth
The uncertain glory of an April day.(Proteus)

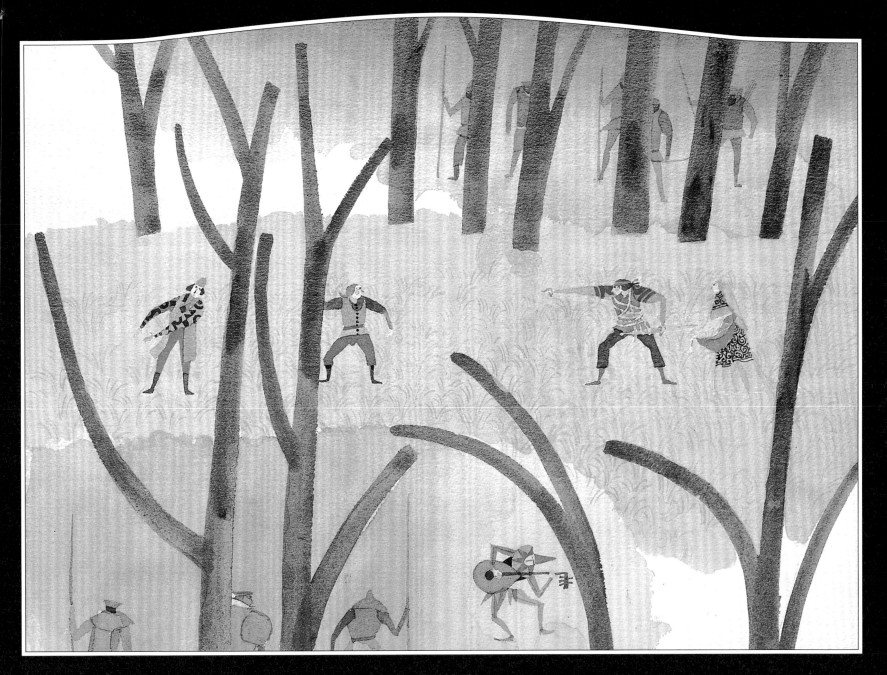

제5막 제4장

밀라노 교외의 숲 속

친구 프로티어스에게 배신당한 발렌타인이 산적 두목이 되어 연인 실비아를 구한다

사랑의 헛수고

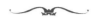

한쪽은 독신의 왕과 세 명의 귀족, 다른 한쪽은 젊고 아름다운 공주와 세 명의 시녀. 왕은 공주를, 청년 귀족은 시녀들을 사랑한다. 여성 쪽도 남성 네 명을 각각 밉지 않게 생각한다. 여기에는 짝사랑도 없고, 같은 사람에게 두 사람 내지 그 이상의 이성이 마음을 두고 다투는 사랑의 갈등도 없다. 극중 인물, 특히 여자와 남자는 정확히 정해진 파트너와 함께 춤이라도 추듯이 대칭적인 관계 속에서 그에 대응하는 플롯을 전개시켜 나간다. 그런 까닭에 4대4가 순조롭게 쌍이 되어 순식간에 경사로운 일이 벌어질 것 같은 구성이지만 처음부터 장애물이 존재한다.

나바르 왕국(현재의 스페인 동북부)의 젊은 왕 퍼디난드는 그의 궁정을 학문과 예술의 꽃인 아카데미로 만들자고 결의하고 신하인 베로네, 롱가비예, 두마인과 서약을 한다. 앞으로 3년간 여성과의 교제를 끊고 침식을 같이하며 학문에 전념하자는 서약이다.

그런데 그 직후 프랑스 공주가 병이 든 부왕을 대신하여 외교 사절로서 나바르 왕국에 도착한다. 시녀인 로절린, 머라이어, 캐서린을 데리고. 즉시 앞에서 말한 서약이 장애가 되는 셈이다. 그녀들은 이전에 이 세 명의 궁정 사람을 만났으며 로절린은 베로네에게, 머라이어는 롱가비예에게, 캐서린은 두마인에게 연심을 품고 있었다. 남자들이 그녀들에게 끌린 것은 말할 것도 없다.

궁지에 빠진 그들은 탈출구를 모색하기 시작한다. 그 탈출구란, 사랑은 정당한 일이고 서약을 깨는 것은 죄가 되지 않는다는 논리를 세우는 것이다. 그것을 자진해서 맡고 나선 이가 네 명 중에서 가장 강력한 논객인 베로네다. 그는 검은 것을 하얗다고 구슬리는 듯한 궤변으로 그것을 논증하고, 네 명은 각자 마음에 두고 있는 사람에게 사랑의 시를 쓰기에 이른다. 이 편지가 원인이 되어 그들의 사랑이 서로에게 드러나는, 엿듣는 장면이 이 극의 절정 가운데 하나다. 마치 돌림 노래처럼 차례로 그들의 사랑이 드러난다.

미녀들이 뛰어난 기지로 네 남자를 마음대로 농락하는 장면도 아주 고소하다. 왕 일행이 러시아인으로 변장하여(변장하기보다는 변장했다는 생각으로) 공주 일행을 찾아가는 장면도 그렇다.

셰익스피어의 다른 희곡과 달리 이 이야기는 주인공들의 결혼이라는 해피엔드가 되지 않는다. 프랑스 왕이 죽었다는 소식이 전해지고 사랑의 성취는 1년 뒤로 미루어지기 때문이다.

이 극에서는 귀족이나 궁정 여성들이 신소리를 비롯한 다양한 언어유희에 뛰어난 머리와 혀를 보여주는 한편 그들과는 계급이 다른 학교 교사나 신부, 색다른 스페인 사람이나 그의 하인, 치안판사에 이르기까지 말을 장난감처럼 다루며 희롱한다. 모두가 말의 힘과 재미에 취해 있다. 『사랑의 헛수고』는 셰익스피어의 '말에 대한 열의'가 등장인물 전원에게 감염된 극이라고 말할 수 있을 것 같다.

주요 등장인물

퍼디난드 : 나바르의 젊은 왕
베로네, 롱가비예, 두마인 : 왕의 측근 귀족
프랑스 공주 : 병이 든 왕을 대신하여 나바르를 방문한다
로절린, 머라이어, 캐서린 : 프랑스 공주의 시녀
아마도 : 색다른 스페인 사람

지혜여, 생각하라. 펜이여, 써라. 대판형 시집을 수십 권이나 써야 하니까.(아마도)
Device, wit; write, pen; for I am for whole volumes in folio.(Amado)

Love's Labour's Lost

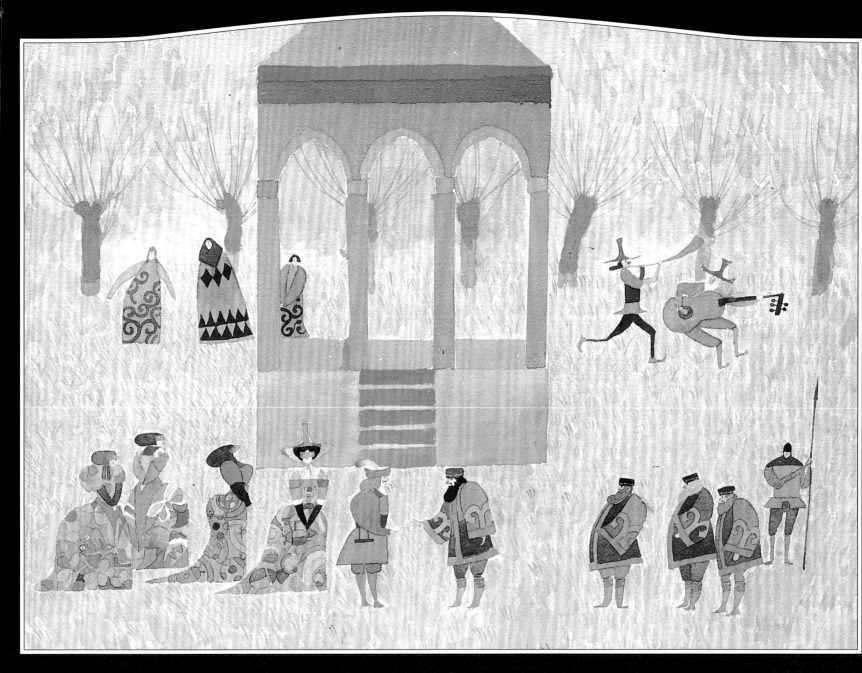

제5막 제2장

나바르 왕궁의 정원

러시아 사람으로 변장한 나바르 왕과 세 명의 귀족이 프랑스 공주와 세 명의 시녀들을 찾아온다

한여름 밤의 꿈

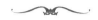

때는 초여름, 장소는 아테네. 아테네라고 하면 그리스, 그리스라고 하면 그리스 신화인데, 주요 인물 중의 한 사람인 영주 시시어스 공작이란 그리스 신화의 영웅 테세우스다. 이 걸작 희극에는 그리스·로마 신화에서 영국의 오래된 민속, 그리고 널리 중세 유럽의 전설까지 들어 있다.

막이 오르며 결혼식을 며칠 앞둔 시시어스와 아마존의 여왕 히폴리타가 등장한다. 거기에 시시어스의 신하 이지우스가 외동딸 허미아와 그녀의 연인 라이샌더, 그리고 이지우스가 사위로 선택한 드미트리오스를 데리고 나타난다. 부모의 결정에 따르려고 하지 않는 딸을 심판해달라는 것이다. 시시어스는 허미아에게 언도한다. 드미트리오스와 결혼하든가, 아니면 사형 또는 평생 독신으로 살겠다는 서약을 하고 수녀가 되든가 하라고. 앞에서 말한 결혼식 날까지 마음을 정하라는 말을 들은 허미아와 라이샌더는 사랑의 도피를 감행하기로 결심하고 아테네의 숲에서 만나기로 한다. 그 이야기를 들은 허미아의 친구 헬레나는 전부터 드미트리오스와 사랑하는 사이였지만 그에게 차여 실연한 상태다. 헬레나는 그의 환심을 사려고 허미아의 도피 계획을 말해버린다. 그 결과 네 남녀는 아테네 숲으로 간다.

한편 공작의 결혼을 축하하기 위해 연극을 공연하려는 아테네의 직인들도 아테네 숲에서 연습을 하게 된다. 그런데 아테네 숲에서는

요정의 왕 오베론과 왕비 티타니아가 한창 부부싸움을 하는 중이다. 오베론은 장난을 무척 좋아하는 요정 퍽에게 명령하여 사랑의 삼색 제비꽃 즙을 잠들어 있는 티타니아의 눈꺼풀에 떨어뜨려 앙갚음을 하려고 한다. 이는 눈을 뜨고 처음으로 보는 사람에게 홀딱 반해버린다는 신비한 약이다. 이 미약 탓에 티타니아는 퍽이 당나귀 머리로 바꿔버린 직인 중 한 사람인 보텀에게 홀딱 반하게 되고, 네 명의 연인들도 상대를 바꿔 야단법석이다. 하지만 당나귀를 사랑하는 티타니아를 가엾게 여기기 시작한 오베론은 해독 약초로 만든 즙을 왕비의 눈꺼풀에 떨어뜨려 사랑의 미혹을 풀어준다. 퍽의 역할은 보텀의 머리를 원래대로 바꿔주는 것과 약초 즙을 눈꺼풀에 떨어뜨려 네 명의 연인을 다시 화해시키는 것이다.

숲 속에서 광란의 하룻밤을 보낸 일동은 아테네로 돌아온다. 그리고 세 쌍의 결혼식과 그 축하연이 열린다. 거기서 보텀 등 직인들의 '폭소 비극'이 공연된다. 요정 세계의 왕과 왕비는 신방으로 향하는 신혼부부들을 축복하고 퍽은 관객에게 말한다. "여기서 보신 것은 일장춘몽의 환상. 실없는 이야기는 근거 없는 한순간의 꿈."

낮과 밤, 빛과 어둠, 생시와 꿈, 의식과 무의식, 이성과 야성, 이런 다양한 대립 항이 소용돌이치는 가운데 무척이나 유쾌하게 사랑의 회복이 이야기되는 희극이다.

주요 등장인물
오베론 : 요정 세계의 왕
티타니아 : 요정 세계의 왕비
퍽 : 아테네 숲의 요정
이지우스 : 아테네의 귀족
허미아 : 이지우스의 딸
라이샌더 : 허미아의 연인

광인, 연인, 그리고 시인은 모두
상상력으로 뭉친 자들이라고 해도 좋소.(시시어스)
The lunatic, the lover, and the poet
Are of imagination all compact.(Thesesus)

A Midsummer Night's Dream

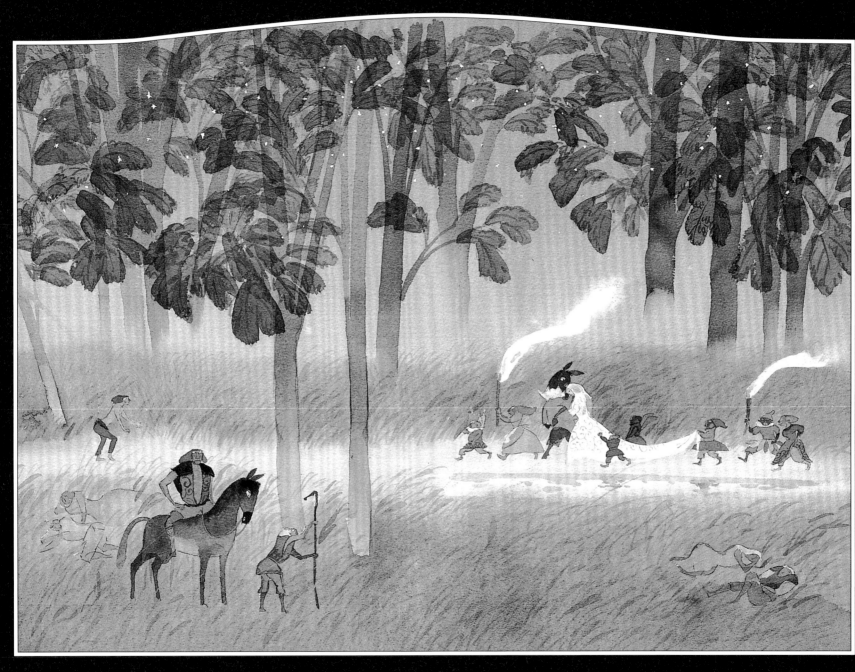

제4막 제1장

아테네 교외의 숲

퍽의 장난으로 당나귀 머리를 한 보텀을 사랑하는 요정의 여왕과 그 모습을 엿보는 요정의 왕과 퍽

베니스의 상인

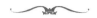

『베니스의 상인』의 등장인물 중에서 제일 먼저 떠오르는 사람은 아마 샤일록일 것이다. 욕심 많은 유대인 고리대금업자. 돈을 빌려주는 업도 장사라고 할 수 있기 때문에 '베니스의 상인'이란 샤일록을 말한다고 생각하는 사람이 많을지도 모른다. 하지만 상인merchant은 원래 '물품'을 매매하는 사람, 특히 해외를 상대로 하는 무역업자를 말한다. 따라서 『베니스의 상인』이라는 제목은 안토니오를 가리키는 것이다.

안토니오는 이 희극의 주인공 중의 한 사람인 바사니오의 친구다. 바사니오가 그에게 호소한다. 벨몬트에 사는 아름다운 아가씨 포셔에게 구혼하고 싶다. 하지만 많은 구혼자들과 경쟁하기 위해서는 재산이 필요한데 하나도 없다. 어떻게든 돈을 빌려줄 수 없겠는가. 공교롭게도 안토니오의 전 재산은 바다 위에 있고 지금 수중에는 현금도 상품도 없다. 그래서 바사니오는 안토니오를 보증인으로 내세워 샤일록으로부터 3천 두카트를 빌리기로 한다. 안토니오와 샤일록은 원수지간이다. 샤일록은 실컷 빈정거린 뒤에 "기한까지 갚지 못할 경우 위약금 대신 안토니오의 살 1파운드를 잘라낸다"는 조건을 제시한다. 안토니오는 그 증서에 사인한다.

벨몬트에 도착한 바사니오는 각각 금, 은, 납으로 된 세 상자 중에서 올바른 상자를 고르면 포셔를 아내로 삼을 수 있다는 '테스트'에 보기 좋게 합격한다. 하지만 그 직후 안토니오의 상선이 모두 난파를 당했다는 소식이 온다. 바사니오는 결혼식을 올리자마자 곧바로 베니스로 돌아온다. 포셔는 시녀 네리사와 함께 남장을 하고 신혼인 남편의 뒤를 쫓아간다.

여기에 이어지는 것이 유명한 법정 장면이다. 포셔는 기백이 날카로운 신진 법률가로 변장하여 법정에 들어선다. 증서를 내세우며 안토니오의 '살 1파운드'를 내놓으라고 압박하는 샤일록. 법은 굽혀지지 않고 샤일록이 바라는 대로의 판결이 내려진다. 하지만 그가 안토니오의 가슴에 칼을 들이대려고 할 때 포셔가 말한다. 살은 정확히 1파운드, 그것보다 많거나 적어도 안 되고 피를 한 방울이라도 흘리면 살인죄를 묻겠다. 이것으로 참패한 샤일록은 그리스도교로 개종당하고 재산은 몰수되며 맥없이 법정을 나간다.

그 후 바사니오가 '법률가'에 대한 사례로서 포셔로부터 받은 반지를 건네고 말아 이래저래 옥신각신하지만 곧 안토니오의 배도 무사했다는 사실을 알게 되고 해피엔드로 끝난다.

하지만 막이 내려도 뇌리에 남는 것은 우리의 반감과 공감을 짊어진 샤일록의 뒷모습이 아닐까.

주요 등장인물
안토니오 : 베니스의 상인
바사니오 : 안토니오의 친구
샤일록 : 유대인 고리대금업자
포셔 : 바사니오의 연인
네리사 : 포셔의 시녀
제시카 : 샤일록의 딸

유대인한테 눈이 없어? 손이 없어? 오장육부, 사지오체, 감각, 감정, 정열이 없기라도 하다는 거야?(샤일록)

Hath not a Jew eyes? hath not a Jew hands, organs, dimensions, senses, affections, passions?(Shylock)

Merchant of Venice

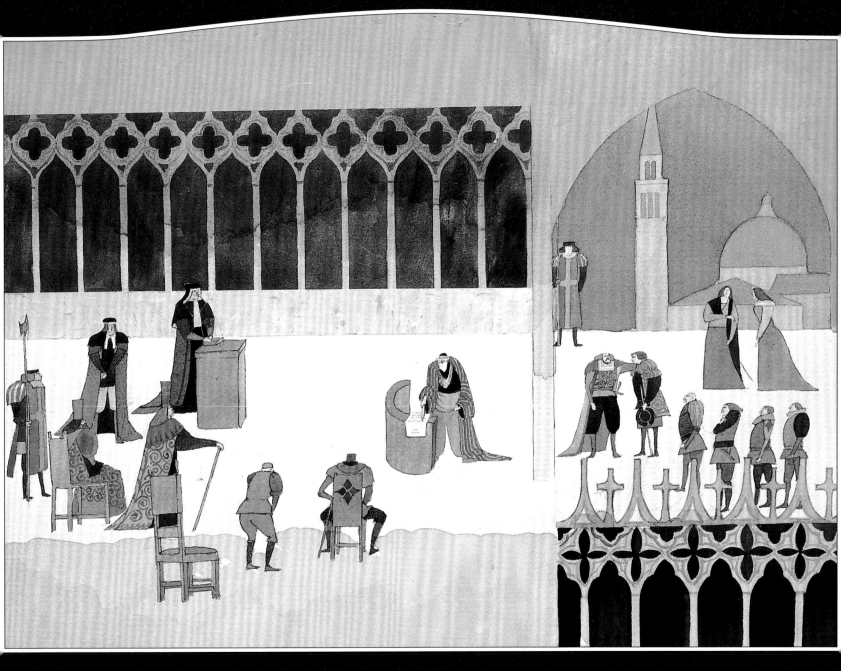

제4막 제1장

베니스의 법정

안토니오를 구하기 위해 남장을 하고 판사를 맡은 포셔가 고리대금업자 샤일록을 궁지에 몰아넣는다

헛소동

묘령의 아가씨와 사내가 서로 독설을 퍼붓는 경우, 그들의 독설을 액면 그대로 받아들여야 하는지, 진의는 어디에 있는지, 조심해서 '그 마음'에 귀를 기울여야 한다. 『헛소동』의 주인공 베아트리체와 베네딕의 경우가 바로 그렇다.

무대는 시칠리아 섬의 도시 메시나. 그곳 총독 레오나토의 저택에서는 전쟁에서 개선하는 아라곤의 영주 돈 페드로의 군대를 맞이할 준비로 정신이 없다. 모두의 화제에 오른 이는 전쟁에서 혁혁한 공을 세운 두 청년 귀족인 피렌체의 클로디오와 파도바의 베네딕이다. 하지만 레오나토의 조카딸 베아트리체는 여기서 일찌감치 베네딕을 깎아내린다.

돈 페드로 일행이 도착하자 클로디오는 진작부터 레오나토의 딸 헤로에게 마음을 두어왔다는 사실을 영주에게 밝힌다. 돈 페드로는 두 사람을 맺어주기 위해 도와주기로 한다. 레오나토의 저택에서 열리는 가면무도회에서 돈 페드로가 클로디오인 양 행세하며 헤로에게 구애하고, 그런 다음 레오나토에게 이야기를 한다는 순서다. 이 무도회에서도 각각 여성 혐오와 남성 혐오, 독신주의를 표방하는 베네딕과 베아트리체가 맹렬하게 설전을 벌인다.

헤로의 혼담이 성사되고 혼례는 일주일 뒤로 정해진다. 돈 페드로는 그사이에 베네딕과 베아트리체도 맺어주려고 계획을 꾸민다. 베네딕이 정자에 숨어 있다는 사실을 알고 돈 페드로와 클로디오 등은 베아트리체가 베네딕에게 빠져 있다고 이야기하고, 마찬가지로 헤로와 시녀는 베네딕이 베아트리체에게 홀딱 반해 있다는 사실을 베아트리체가 엿듣도록 한다. 두 사람은 감쪽같이 속아 넘어가 상대에 대한 사랑을 인정하기에 이른다.

한편 순조롭게 진행되는 것처럼 보였던 헤로와 클로디오의 결혼에 방해꾼이 끼어든다. 클로디오의 영달에 원한을 품은 돈 페드로의 배다른 아우 돈 존이 이를 깨려고 하는 것이다.

결혼식 전날 밤, 돈 존의 시종 보라키오는 헤로의 시녀 마거릿과 밀회를 하는데, 그때 그녀에게 헤로의 방 창가에서 이별을 고하게 하고 그것을 돈 페드로와 클로디오에게 목격하게 한다. 그들은 헤로가 몸가짐이 헤픈 여자라고 믿게 하여 이튿날 결혼식장에서 헤로를 비난하며 결혼을 파기해버린다. 헤로는 실신한다.

하지만 치안판사가 요행수로 돈 존 등의 악행을 밝혀내 헤로의 오명은 벗겨진다. 일단 죽은 것으로 되어 있던 그녀는 '다시 살아나고', 깊이 후회하고 있던 클로디오와 다시 결혼한다. 물론 베아트리체와 베네딕도. 하지만 여전히 허세를 부리며 서로 독설을 퍼붓는 이 두 사람, 결혼 생활은 파란만장하지 않을까.

주요 등장인물

돈 페드로 : 아라곤의 영주
클로디오 : 피렌체의 젊은 귀족. 헤로를 사랑한다
베네딕 : 파도바의 젊은 귀족. 여자를 혐오하는 독설가
헤로 : 메시나의 총독 레오나토의 딸
베아트리체 : 레오나토의 조카딸. 남자를 혐오하는 독설가
돈 존 : 돈 페드로의 배다른 아우

내가 죽을 때까지 독신으로 있겠다고 한 것은,
결혼할 때까지 살아 있을 줄 몰랐기 때문이야.(베네딕)

When I said I would die a bachelor,
I did not think I should live till I were married.(Benedick)

Much Ado about Nothing

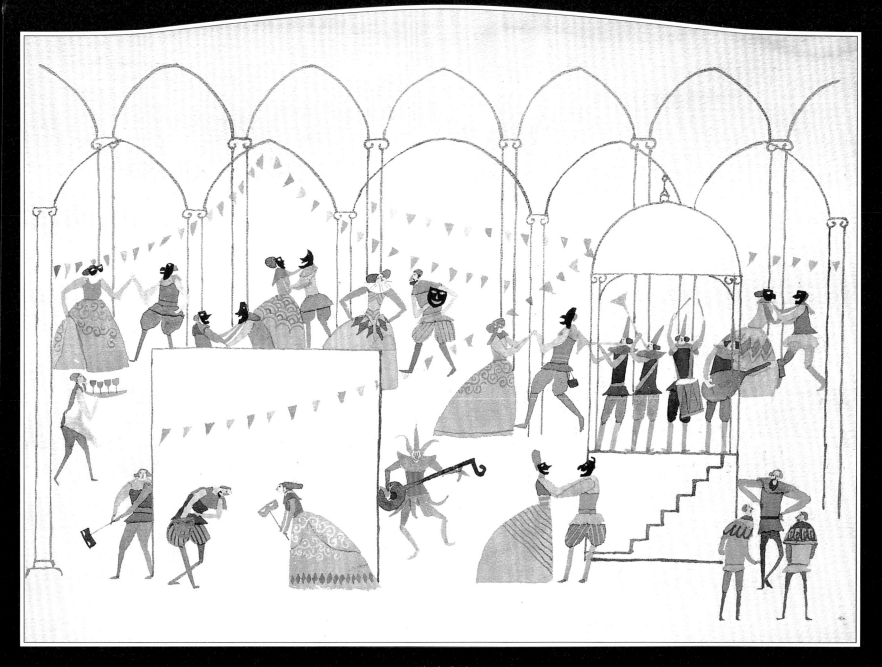

제2막 제1장

시칠리아 섬 메시나의 총독 저택

가면무도회에서 헤로에게 구애하는 돈 페드로, 설전을 벌이는 베네딕과 베아트리체

좋으실 대로

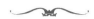

사랑이 시작되는 방식은 여러 가지다. 하지만 왕도라고 할 만한 사랑의 시작은 첫눈에 반하는 것이리라. 셰익스피어도 이 극에서 "사랑에 빠진 사람치고 첫눈에 반하지 않은 사람이 어디 있겠는가?"라고 양치기 여자 피비에게 말하게 한다. 아무튼 셰익스피어가 그린 연인들이 사랑에 빠지는 속도는 말할 수 없이 빠르다. 전광석화. 그 대표가 로미오와 줄리엣이고 『좋으실 대로』의 올랜도와 로절린드다.

형 올리버에게 강요받은 가혹한 생활에서 도망쳐 스스로의 운명을 개척하기 위해 충실한 늙은 시종 애덤을 데리고 도망치려는 올랜도는 새로운 공작 프레더릭 앞에서 벌어지는 레슬링 시합에서 공작이 고용한 역사에게 완승을 거둔다. 동생 프레더릭에게 지위와 영지를 빼앗긴 전 공작은 아든 숲에서 은둔 생활을 하고 있는데, 딸 로절린드는 프레더릭의 딸 실리아(즉 두 사람은 사촌 자매 사이)의 간청으로 궁정에 머물고 있다. 로절린드는 그 레슬링 시합에서 올랜도를 보고 사랑에 빠진다.

새로운 공작은 로절린드의 총명함과 아름다움이 마음에 들지 않아 추방 명령을 내리는데, 실리아도 그녀와 함께 떠나겠다며 말을 듣지 않는다. 그래서 두 아가씨는 광대 터치스톤과 함께 아든 숲으로 향한다. 도중의 위험을 피하기 위해 로절린드는 남장을 하여 가니미드라는 가명을 쓰고 실리아도 변장하여 그의 누이 에일리너라는 이름을 쓰기로 한다. 역시 숲으로 들어온 올랜도와 애덤을 전 공작 일동은 따뜻하게 맞아준다.

양치기로서 살아가게 된 남장한 로절린드는, 숲의 나무들에 그녀에 대한 사랑의 시를 걸고 그 이름을 새기며 다니는 올랜도와 마주친다. 그녀는 올랜도에게 자신을 로절린드라 생각하고 구애를 하면 상사병을 낫게 해주겠다고 말한다. 그런데 양치기 실비우스가 열을 올리고 있는 피비는 로절린드를 남자라고 믿고 사랑에 빠지고, 터치스톤도 시골 처녀 오드리와 서로 사랑하는 사이가 된다.

한편 올랜도가 도망간 책임을 추궁당해 공작으로부터 추방당한 올리버는 숲에서 사자의 습격을 받지만 아우의 도움으로 목숨을 건지고 형제는 화해한다. 올리버와 실리아도 첫눈에 반하고 결혼한다. 두 사람의 결혼식장에 남장을 벗은 로절린드가 나타나 그녀와 올랜도, 실리아와 올리버, 피비와 실비우스, 오드리와 터치스톤, 이 네 쌍이 결혼식을 올린다. 그때 잘못을 뉘우친 프레더릭이 공작령을 형에게 반환하고 은자의 생활로 들어간다는 소식이 전해진다. 프레더릭을 따르겠다는 염세가 자크 한 사람을 남기고 일동은 모두 궁정으로 돌아간다.

"이 세상은 모두 하나의 무대, 사람은 남자든 여자든 모두 배우에 지나지 않지." 셰익스피어의 명대사 중에서도 열 손가락 안에 들어갈 것이 확실한 이 말을 하는 사람은 자크다. 『좋으실 대로』 '무대'의 중심은 아든 숲이다. 여기에는 축제일과 같은 특별한 시간이 흐르고 있다. 그것은 사랑을 낳는 시간이기도 하다.

주요 등장인물
전 공작 : 아우에게 영지에서 쫓겨나 아든 숲에서 산다
프레더릭 : 전 공작의 아우. 새로운 공작
로절린드 : 전 공작의 딸. 올랜도를 사랑한다
올랜도 : 젊은 기사. 로절린드를 사랑한다
올리버 : 올랜도의 형

내가 여자라는 걸 잊었어요?
생각한 것은 바로 입 밖에 내잖아요.(로절린드)
Do you not know I am a woman?
When I think, I must speak.(Rosalind)

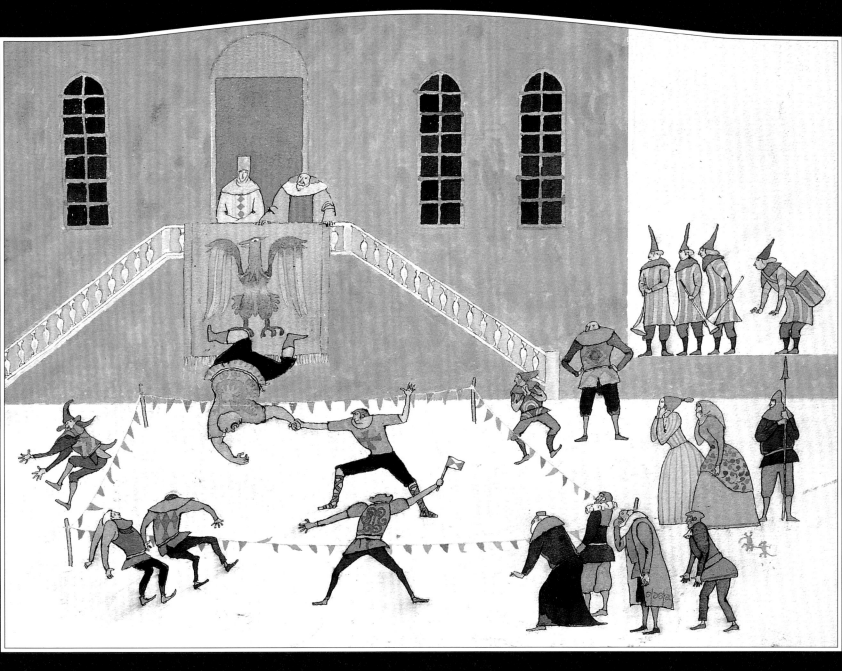

제1막 제2장

공작의 궁전 앞 잔디밭

레슬링 시합에서 공작에게 고용된 역사에게 승리를 거두는 올랜도. 이 자리에서 로절린드와 올랜도는 서로 첫눈에 반한다

십이야

『십이야』라는 희극에는 늘 슬픔이 바싹 붙어 있다. 쌍둥이 오누이 서배스천과 비올라는 배가 난파하여 따로 헤어졌는데, 비올라는 선장에게 구조되었고 서배스천은 안토니오라는 남자에게 구조되어 일리리아의 해안에 표착한다. 오라버니는 누이가, 누이는 오라버니가 바다에 빠져 죽었을 거라고 생각하여 비탄에 잠겨 있다.

비올라는 남장을 하고 세자리오라는 이름으로 이 나라의 영주 오르시노 공작을 섬긴다. 오르시노는 백작 가문의 여성 당주인 올리비아를 사랑하지만 올리비아는 죽은 오라버니의 복상을 하며 그의 구애를 계속 거절한다. 그래서 오르시노는 '미소년' 세자리오를 사자로 보내 구애를 거듭 시도한다. 얄궂게도 비올라는 오르시노에게 마음을 주게 된다. 하지만 '남자'로 행세하고 있어서 그녀는 그 사랑을 가슴속 깊이 숨겨둘 수밖에 없다. 일이 복잡해지는 것은 비올라가 공작의 열렬한 마음을 전하러 올리비아의 저택을 찾아가고 나서다. 올리비아가 세자리오에게 한눈에 반한 것이다. 오르시노가 올리비아를, 올리비아가 세자리오를, 비올라가 오르시노를 짝사랑하는 고리. 그런 것과는 상관없이 올리비아 저택에서는 밤마다 술을 마시며 법석을 떠는 일이 벌어지고 있다. 올리비아의 숙부 토비 경, 올리비아에게 구혼하려고 나라를 떠나온 얼간이 기사 앤드루 경, 광대 페스테가 신분이나 지위 고하를 막론하고 방약무인하게 즐기는 주연이다.

집사 말볼리오는 잠자코 있을 수가 없다. 융통성이 없는 그는 토비 경 일당을 엄하게 질책한다. 토비 경 일당은 말볼리오를 놀라게 하려고 올리비아의 시녀 마리아의 계략에 달려든다. 올리비아의 글씨를 똑같이 쓸 수 있는 마리아가 거짓 연애편지를 써서 말볼리오에게 줍게 하여 자만심이 강한 그를 노리개로 삼으려는 것이다. 말볼리오는 감쪽같이 속아 수수께끼 같은 연애편지를 일일이 자신에게 유리하도록 해석하고, 그 결과 편지에서 지시한 대로 노란색 양말을 신고 십자 모양의 양말대님을 매고 히죽히죽 웃으면서 올리비아 앞에 나타난다. 집사가 미쳤다고 생각한 올리비아가 토비 경에게 보살펴주라고 명령하자 그는 말볼리오를 어두운 방에 가두고 페스테를 이용해 놀림감으로 삼는다.

한편 올리비아의 관심이 세자리오에게 향하고 있다고 본 앤드루 경은 '그'에게 결투를 신청한다. 세자리오를 서배스천으로 착각한 안토니오는 결투를 돕는다. 서배스천을 세자리오라고 착각한 올리비아의 구혼과 은밀한 결혼식. 그 사실을 안 오르시노의 분노. 복잡하게 뒤엉킨 관계를 단번에 푸는 것은 비올라와 서배스천의 재회. 경악하는 주위 사람들. "하나의 얼굴, 하나의 목소리, 하나의 옷, 하지만 두 개의 몸! 자연이 만들어낸 마법의 거울, 있을 수 없는 것이 있다!"

근심스러운 얼굴의 희극은 행복한 결말을 맞는다. 복수를 맹세하며 퇴장하는 말볼리오와 기타 등등, 행복으로부터 따돌림 당한 자들도 있기는 하지만.

주요 등장인물

비올라 : 쌍둥이 여동생 남장하고 오르시노의 시동 세자리오가 된다
서배스천 : 비올라의 쌍둥이 오라버니
오르시노 : 일리리아의 공작. 올리비아에게 구혼한다
올리비아 : 백작 가문의 여성 당주. 세자리오를 사랑한다
말볼리오 : 올리비아 저택의 집사
토비 경 : 올리비아의 숙부

오, 시간이여, 이걸 푸는 것은 내가 아니라 그대의 역할.
너무 세게 엉클어져 있어 내 손으로는 풀 수가 없네.(비올라)
O time, thou must untangle this, not I.
It is too hard a knot for me t'untie.(Viola)

Twelfth Night

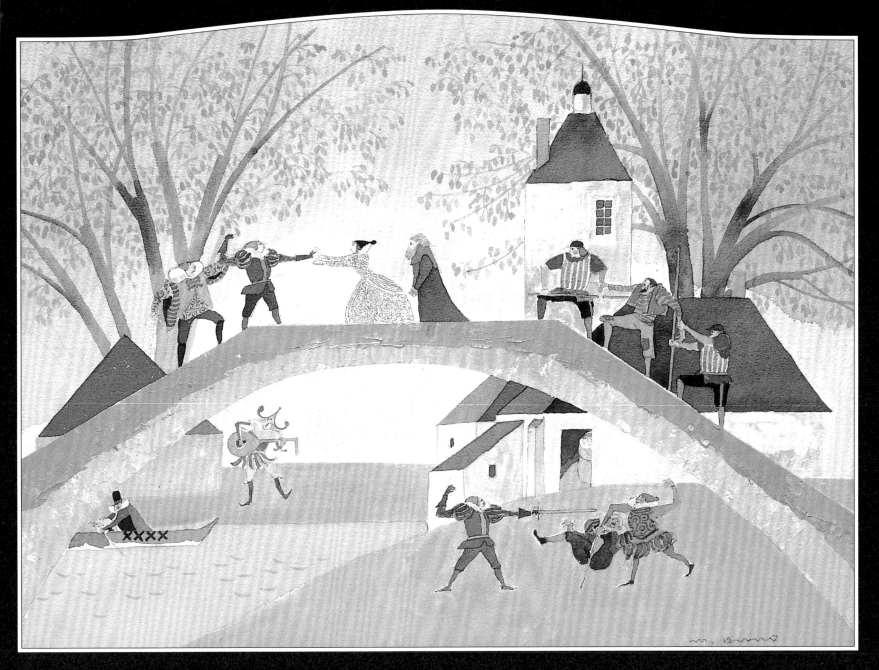

제5막 제1장 전반부

일리리아 공국, 올리비아의 저택 앞

올리비아에게 '나의 남편'이라 불려 난처해하는 남장한 비올라, 토비 경과 앤드루 경을 혼내주는 서배스천

윈저의 유쾌한 아낙네들

헨리 4세의 장남, 나중에 명군으로 칭송받은 헨리 5세는 황태자 시절에는 핼 왕자로 불리며 방탕하고 불량한 생활을 보내고 있다. 폴스태프는 그의 파트너다. 그의 첫 번째 특징은, 핼이 "초특대형 살의 산"이라고 표현한 거대한 체구다. 예순 살이 넘었을 텐데, 몸과 마찬가지로 뭐든지 유별나다. 술을 마시는 방식, 대식, 호색, 허풍 등 요컨대 일곱 가지의 대죄가 몸집이 거대한 남자의 모습으로 활보하는 것 같은 사람이다. 그는 『헨리 4세, 제1부』와 『헨리 4세, 제2부』에서 대활약한다(여기까지 쓴 것만으로도 '대'자의 성대한 향연이다).

그 폴스태프가 중세에서 엘리자베스 왕조의 윈저라는 도시로 끌려나온 것이 『윈저의 유쾌한 아낙네들』이다. 이 희극이 쓰인 경위는 하나의 전설이 되어 있다. 『헨리 4세』를 본 여왕 엘리자베스 1세는 이 사랑할 만한 무뢰한이 무척 마음에 들어 폴스태프가 사랑을 하는 연극이 보고 싶다는 분부를 내렸다. 그래서 셰익스피어는 2주 만에 『윈저의 유쾌한 아낙네들』을 썼다는 것이 그 전설이다.

엄밀히 말하자면 여왕의 하명은 수행되었다고는 말할 수 없다. 분명히 폴스태프는 연애편지를 쓴다. 하지만 동기가 매우 불순해서 사랑을 한다고는 말하기 힘들기 때문이다. 즉 궁핍한 생활 → 돈줄이 필요함 → 돈줄을 쥐고 있는 부자 유부녀에게 구애 → 연애편지를 씀, 이런 사정이다. 그래서 상대로 선택된 이는 포드 부인과 페이지 부인이다. 폴스태프로서는 난처하게도 두 사람은 머리가 좋다. 사이도 좋다. 더욱 난처한 것은 그녀들에게 전해진 것은 한 글자도 다르지 않은 연애편지다. 두 여성은 꽤씸하고 잘난체하는 이 기사를 혼내주려고 한바탕 연극을 벌인다. 일단 호의적인 답장을 보낸다.

폴스태프가 용기를 내 포드의 집으로 찾아가 부인에게 구애하자 페이지 부인이 뛰어 들어와 말하다 "당신 남편이 윈저의 모든 관리를 데리고 샛서방을 붙잡으러 와요. 당신이 좋아하는 사람을 서둘러 피하게 하세요." 그래서 폴스태프는 빨래 광주리에 넣어져 그대로 더러운 강물에 던져진다.

폴스태프에 대한 징계는 계속된다. 두 번째 유혹에도 달려들어 심한 꼴을 당하는데, 결정타는 한밤중 윈저의 숲 속에서 이루어진다. 밀회할 생각으로 찾아온 폴스태프는 요괴나 요정으로 변장한 부인들에게 몹시 괴롭힘을 당한다.

페이지 부부의 딸 앤의 사랑과 결혼을 둘러싼 이야기가 얽히고 폴스태프의 옛 친구들도 등장하는 너글너글한 희극이다.

주요 등장인물
폴스태프 : 기사, 대주가인 호색한. 『헨리 4세』에도 등장한다
포드 : 윈저의 부자. 아내와 폴스태프 사이를 오해하여 격노한다
페이지 : 윈저의 부자
포드 부인 : 폴스태프를 혼내준다
페이지 부인 : 포드 부인과 함께 폴스태프를 혼내준다
앤 : 페이지의 딸

인간의 생사도, 운과 불운도,
30이라는 숫자에 지배당하는 것 같다.(폴스태프)
They say there is divinity in odd numbers,
either in nativity, chance or death.(Falstaff)

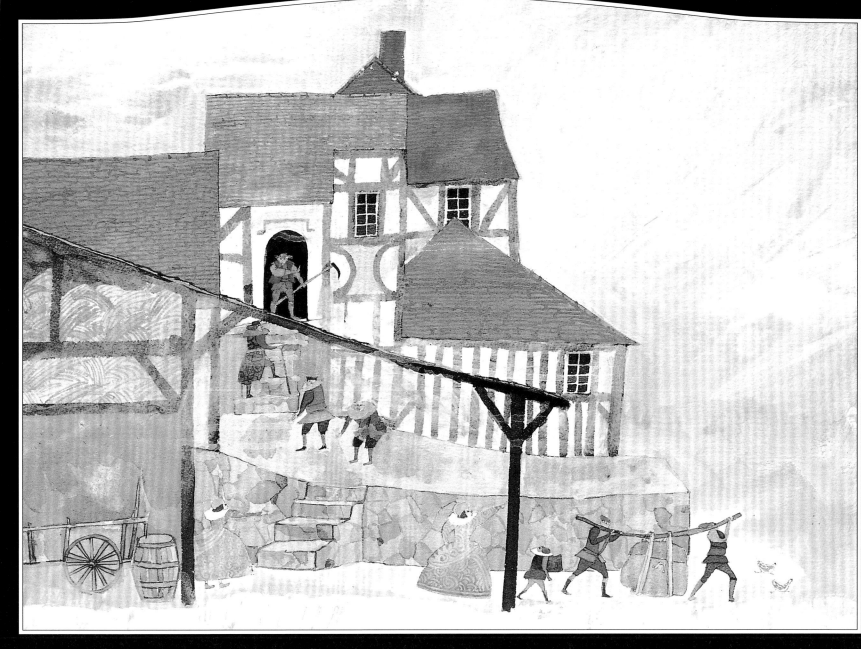

제3막 제3장

윈저의 부자, 포드 씨의 집

폴스태프가 포드 부인과 페이지 부인의 덫에 걸려 빨래 광주리에 넣어져 더러운 강물에 풍덩

끝이 좋으면 다 좋아

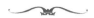

위태로운 희극이다. 까딱 잘못하면 신소리도 안 되는 속임수나 거짓말, 수사가 곳곳에서 극의 요체를 이루기 때문이다.

주인공은 헬레나다. 로실리온 백작 시의의 딸인데 아버지가 돌아가신 뒤에는 백작 부인에게 친딸처럼 예쁨을 받고 있고 백작의 아들 버트람에게 은밀히 연정을 품고 있다. 버트람이 파리로 떠난 후 그녀의 사랑을 백작 부인이 알게 되는데, 부인은 헬레나와 버트람이 맺어지는 것을 바라는 눈치다. 마침 국왕이 불치병에 걸렸다는 사실이 전해져 헬레나는 파리로 가서 아버지에게 직접 전수받은 처방으로 왕의 병을 고치기로 결심한다. 백작 부인도 그녀가 파리로 가는 것을 흔쾌히 허락한다.

처음에 헬레나의 제의에 반신반의했던 국왕도 헬레나의 한결같은 모습에 져 치료를 받기로 한다. 처방은 효험이 있어 국왕은 쾌유한다. 미리 약속한 대로 헬레나는 한 자리에 나란히 있는 귀족 중에서 남편을 고를 수 있는 허락을 받는다. 그녀가 택한 사람은 말할 것도 없이 버트람이다. 그런데 당사자인 버트람은 신분이 낮은 헬레나와 결혼하고 싶지 않다며 거절한다. 여기에는 왕의 명예와 위신이 걸려 있기도 해서 결국 버트람은 마지못해 헬레나와 결혼식을 올린다. 하지만 그 직후 "저 여자와 잘 생각은 없다"고 말한 버트람은 헬레나를 로실리온으로 돌려보내고 자신은 피렌체로 도망친다. 피렌체군에 들어가 시에나와의 전쟁에 참전하기 위해서다. 그가 헬레나에게 보낸 편지에는 이렇게 쓰여 있다. "네가 내 손에서 뺄 수 있을 리 없는 반지를 손에 넣고 네 배로 내 아이를 낳거든 그때는 나를 남편이라 불러라. 하지만 그럴 때는 결코 오지 않을 것이다."

헬레나는 순례자가 되어 피렌체로 떠난다. 거기서 버트람이 어느 과부의 딸 다이애나에게 홀딱 반했다는 사실을 안 헬레나는 대책을 강구한다. 이것이 유명한 '잠자리 바꿔치기'다. 다이애나는 헬레나의 지시대로 버트람의 요구에 응하는 대신 반지를 요구하고, 그와 하룻밤을 보내는 자리에서는 어둠을 틈타 다이애나와 교대한다. 이것으로 두 가지 난제를 보기 좋게 푼다.

마지막 장면의 로실리온 백작 부인의 저택에서 모든 것이 밝혀지고 잘못을 뉘우친 버트람은 국왕과 백작 부인 앞에서 헬레나를 아내로 맞아들이고 변치 않을 사랑을 맹세한다. 끝이 좋으면 다 좋다. 요컨대 헬레나에게 속아 넘어가 이렇게 되었고, 결혼은 결코 '끝'이 아닌 것이다. 애초에 헬레나가 '단 한 번'으로 임신했을까, 하는 생각을 하면 앞날이 걱정된다. '문제극'이라 말하는 것도 무리가 아닌 '희극'이기는 하다.

주요 등장인물

헬레나 : 로실리온 백작가 시의(侍醫)의 딸. 버트람을 사랑한다
버트람 : 로실리온 가의 젊은 당주
로실리온 백작 부인 : 버트람의 어머니
프랑스 왕 : 헬레나가 그의 병을 치료해준다
다이애나 : 피렌체의 어느 과부의 딸
페롤리스 : 버트람의 종복. 허풍쟁이

끝이 좋으면 다 좋아요, 끝이야말로 늘 왕관이거든요.
도중에 아무리 풍파가 일어도 결말이 곧 명예예요. (헬레나)
All's well that ends well; still the fine's the crown.
Whate'er the course, the end is the renown. (Helena)

All's Well That Ends Well

제2막 제3장

파리의 왕궁

왕의 병을 치료한 포상으로, 좋아하는 남자를 남편으로 택하는 걸 허락받은 헬레나

잣대엔 잣대로

빈의 공작 빈센쇼는 긴급한 용무로 폴란드로 간다며 궁정을 떠난다. 하지만 이것은 표면적인 이유다. 진짜 목적은 수도사로 몸을 분장하여 국정을 둘러보는 일이다. 그래서 자신이 부재하는 동안 모든 공무를 심복인 안젤로에게 맡긴다. 지조가 굳고 인품이 신중하며 성실한 안젤로의 통치 모습을 뒤에서 지켜보는 것도 그의 목적 가운데 하나다.

안젤로가 처음으로 손을 댄 것은 풍기 문란을 단속하는 일이다. 그때까지 잠자고 있던 법률을 엄격하게 실행한다고 선포한다. 구체적으로는 빈 외곽에 있는 매음굴을 모두 헐고 정식 혼인에 의하지 않은 성적 교섭을 가진 자는 남녀를 불문하고 체포한다는 아주 엄격한 것이다.

이 포고의 첫 번째 희생자는 줄리엣이라는 여성을 임신시킨 클로디오다. 두 사람은 결혼하기로 약속한 사이인데 '잠자리를 같이한' 결과 임신을 한 것이다. 하지만 이것이 '간음죄'로 여겨져 클로디오는 사형 판결을 받는다. 집행 일시도 확정한다.

감옥으로 끌려가는 클로디오는 친구 루치오를 통해 누이(또는 누나)인 이사벨라에게 부탁한다. 공작 대리에게 목숨을 구해달라는 탄원을 해달라고. 이사벨라는 아름답고 경건한 여성으로, 수도원으로 들어가 수녀가 되기 위한 수습을 받으려 하고 있다. 클로디오의 부탁을 받은 그녀는 곧바로 안젤로에게 달려가 오라버니(또는 남동생)의 죄를

용서해달라고 간원한다. 안젤로는 그녀의 탄원을 쌀쌀맞게 거절하지만, 목석같은 그도 이사벨라의 아름다움에는 마음이 흔들린다. 표면상으로는 논리 정연하게 자비를 주장하는 이사벨라의 힘에 마음이 움직인 듯이 "내일 다시 오시오"라고 말했지만 실은 그녀의 매력에 맥을 못 추었던 것이다.

그 '내일'이 찾아왔다. 안젤로는 이사벨라에게 양자택일을 하라고 압박한다. 클로디오의 목숨을 구하기 위해 자신에게 몸을 맡기든가 아니면 그것을 거부하고 오라버니를 죽음으로 몰아넣든가. 이는 명백한 성희롱이다. 이사벨라는 궁지에 빠진다.

자초지종을 안 공작은 이사벨라에게 꾀를 일러준다. 안젤로에게는 요구에 따르겠다고 대답하고 실제로는 안젤로의 예전 약혼자였던 마리아나를 침대로 들어가게 하라고. 이른바 '잠자리 바꿔치기'는 순조롭게 진행되지만 일이 드러나는 것을 두려워한 안젤로는 처형을 집행하라는 명령을 내린다. 이 얼마나 비열한 자란 말인가!

그래도 마지막에는 변장을 벗은 공작이 나타나 사건이 해결된다. 클로디오는 무죄 방면되고 안젤로는 마리아나와 맺어지며 '수도사' 면전에서 실컷 공작 욕을 해댔던 루치오도 창부와 결혼하게 된다. 여기서는 명백히 결혼이 벌이다. 공작 자신도 이사벨라에게 구혼을 하지만 극은 공작의 대사로 막을 내린다. 그녀가 뭐라고 대답했는지 희곡에는 쓰여 있지 않다. 의미심장하다.

주요 등장인물

빈센쇼 : 빈의 공작.
안젤로 : 공작의 대리.
클로디오 : 빈의 젊은 신사.
이사벨라 : 클로디오의 누이. 수습 수녀.
루치오 : 클로디오의 친구.
마리아나 : 안젤로의 전 약혼자.

법률은 잠들어 있었지만 죽지는 않았다.(안젤로)
The law hath not been dead, though it hath slept.(Angelo)

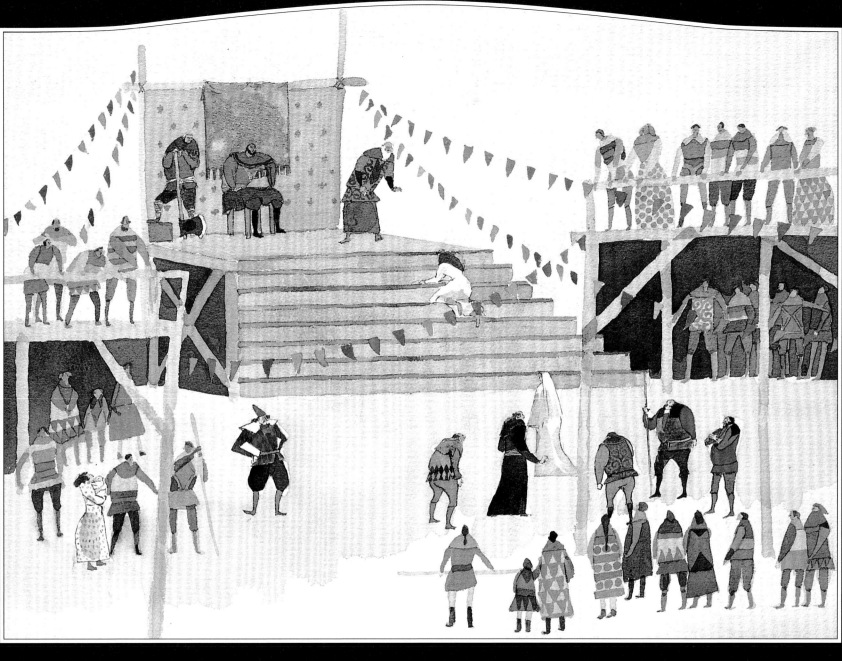

제5막 제1장

빈의 대문 앞 광장

모습을 드러낸 공작을 향해 이사벨라가 공작 대리 안젤로의 비겁함을 호소한다

페리클레스

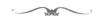

중세의 시인 존 가우어가 말하는 이야기가 이 로맨스극의 구조다. 가우어는 각 막에 프롤로그와 에필로그를 넣어 여덟 번이나 관객 앞에 모습을 드러내 주인공 페리클레스의 기구한 운명을 하나하나 자세히 더듬어간다. 아마도 이 극에서 일어나는 사건을 무대에서 일일이 연기했다가는 아무리 시간이 많아도 부족하기 때문일 것이다. 아무튼 페리클레스를 비롯한 주요 등장인물들은 극중의 시간으로 20년 동안 지중해 연안에서 소아시아에 걸쳐 다섯 이상이나 되는 도시들을 오가기 때문이다.

페리클레스는 고대 페니키아의 항만 도시 티레의 영주다. 그는 안티오키아의 공주에게 구혼하지만 왕과 공주의 근친상간을 눈치채고 뜻을 번복한다. 비밀을 들킨 왕 안티오커스는 심복에게 페리클레스를 죽이라는 명령을 내리고, 이를 계기로 페리클레스의 도피 여행이 시작된다. 일단 귀국하지만 이대로는 안티오커스가 공공연히 전쟁을 해올 것이고, 그렇게 되면 티레의 시민에게 재앙이 미칠 것이라고 생각한 그는 국정을 충신 헤리카누스에게 맡기고 일단 타르수스로 향한다. 기근에 신음하는 타르수스에서는 배에 실었던 식료품을 제공하고 영주 부부의 감사를 받는다. 하지만 안티오커스의 자객이 티레로 왔다는 사실을 헤리카누스가 편지로 알려온다.

그 후 페리클레스의 운명은, 배로 타르수스를 떠난 뒤 폭풍을 만나 페리클레스 혼자 펜타폴리스의 해안에 표착, 펜타폴리스의 공주 데이서와의 만남과 결혼, 임신한 아내를 데리고 티레로 귀국, 귀국하는 길에 다시 폭풍을 만나고 딸 마리나의 탄생과 데이서의 죽음 등으로 이어진다. 행복과 불행의 습격은 폭풍을 능가한다.

후반에는 극의 초점이 아름다운 아가씨로 성장한 마리나로 맞춰진다. 페리클레스가 티레로 귀국한 후 마리나는 타르수스의 영주에게 맡겨지는데, 영주 부인이 그녀를 죽이려고 시도한다. 영주 부부의 딸이 무슨 일에나 마리나만 못해 보이기 때문에 방해가 된 것이다. 죽을 뻔했을 때 해적이 마리나를 채가서 미틸레네의 매음굴에 팔아버린다. 그런데 마리나는 그녀를 사러 온 남자들을 설득하여 '깨끗하고 바른' 생활로 돌아가게 한다. 그녀는 곧 창녀의 처지에서 빠져나오지만 페리클레스는 딸이 죽었다는 이야기를 듣고 절망하여 배를 타고 정처 없는 여행을 떠난다. 그리고 미틸레네에 이르러 마리나와 재회한다. 꿈에 나타난 여신 다이애나의 말에 따라 페리클레스 부녀는 에페수스로 향한다. 실은 데이서는 죽지 않았고 이곳 다이애나의 신전에서 무녀로 일하고 있다는 것이다.

지극히 행복한 대단원은 페리클레스 부녀와 데이서의 재회. 그들에게 인생은 파란만장한 여행, 그리고 재회는 죽음으로부터의 소생이다.

주요 등장인물
페리클레스 : 티로스의 영주
안티오커스 : 안티오키아의 왕. 페리클레스를 노린다
헤리카누스 : 페리클레스의 충신
시모니데스 : 펜타폴리스의 왕
데이서 : 시모니데스의 딸. 페리클레스의 아내
마리나 : 페리클레스의 딸

이 세상은 나에게 그치지 않는 폭풍,
친한 사람들에게서 나를 날려버린다.(마리나)

This world to me is a lasting storm,
Whirring me from my friends.(Marina)

Pericles

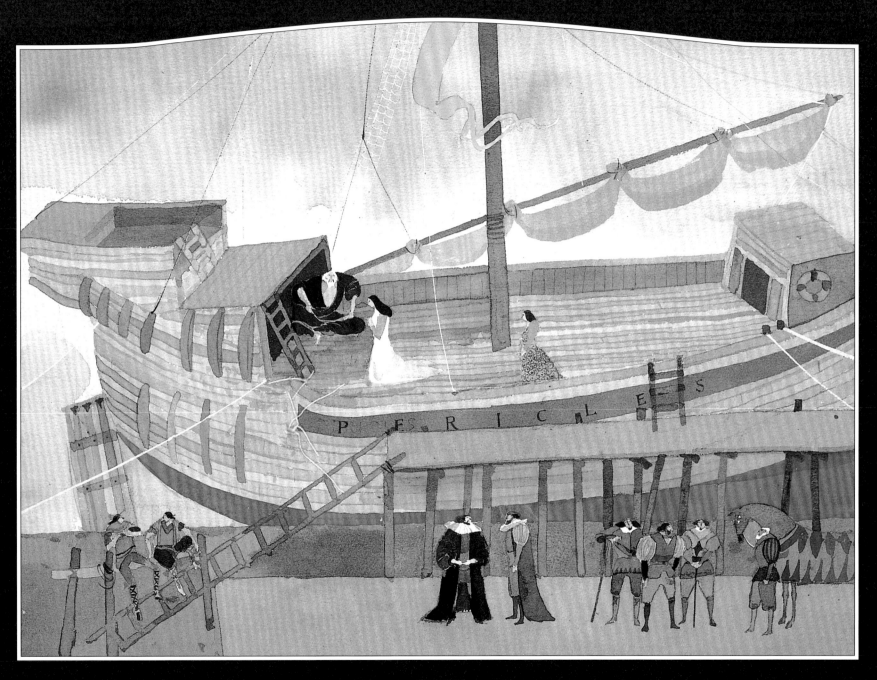

미틸레네 앞바다, 페리클레스의 배 위

티레의 영주 페리클레스와 어렸을 때 죽었다고 들었던 딸 마리나가 재회한다

심벌린

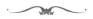

심벌린은 고대 브리튼의 국왕이다. 그가 로마에 공물을 바치는 걸 거부했기 때문에 양국의 관계는 미묘해져 있다(제4막 끝부분에서 양국은 전투태세에 돌입한다). 왕은 아내를 잃고 재혼했다.

그가 전처와의 사이에서 얻은 공주 이모젠은 아름답고 총명하다. 후처인 왕비에게는 약간 머리가 모자라는 데려온 아들이 있다. 왕과 왕비는 그와 이모젠의 결혼을 바라고 있다. 하지만 이모젠은 부모에게 알리지 않고 가난한 신사 포스투머스와 결혼하여 왕의 역린을 건드린다. 심벌린에게는 왕자 두 명이 있었지만 20여 년 전에 누군가가 데려가 지금은 생사조차 모르고 있다. 이것이 이 로맨스 극이 개막하기 전 브리튼 왕국의 정세와 심벌린 가정의 사정이다.

극은 포스투머스의 추방과 이모젠의 감금에서 시작된다. 로마로 떠날 포스투머스와 이모젠은 여전히 사랑과 충실의 증표로서 다이아몬드 반지와 팔찌를 교환한다.

로마에 도착한 포스투머스는 죽은 아버지의 친구인 필라리오의 저택에 몸을 의탁한다. 여기서 만난 야키모라는 남자가, 아름다움에서도 고상한 덕에서도 이모젠이 세계에서 제일이라는 포스투머스에게 이의를 제기하며 내기를 건다. 이모젠이 야키모의 구애에 넘어가지 않으면 1만 두카트를 내겠지만 만약 그녀가 자신에게 몸을 맡기고 그 증거를 가지고 돌아오면 포스투머스의 다이아몬드 반지를 자

신이 받겠다는 것이다.

야키모는 포스투머스의 소개장과 반지를 들고 브리튼으로 향한다. 이모젠에게 구애를 하지만 간단히 거절당한다. 그래서 그는 한 가지 계책을 꾸민다. 황제에게 보내는 귀중한 선물을 담은 트렁크를 하룻밤 맡아달라고 이모젠에게 부탁한 것이다. 그녀는 흔쾌히 승낙하고 트렁크를 자신의 침실에 놓기로 한다. 그 트렁크에 몸을 숨기려는 것이 야키모의 속셈이다. 그는 침실의 모습에서부터 이모젠의 가슴에 있는 점에 이르기까지 빠짐없이 관찰하고 끝내는 그녀의 팔에서 팔찌까지 빼낸다. 이것이 이모젠의 '부정의 증거'가 되어 포스투머스는 충실한 신하 피사니오에게 편지를 써서 아내를 죽이라는 명령을 내린다.

그 후 이야기는 빠르게 전개된다. 남장한 이모젠이 여행을 떠나고, 이모젠에게 거절당한 클로튼이 그녀를 강간하려고 그 뒤를 쫓아간 끝에 목이 잘려 죽임을 당하며, 왕비가 죽고 이모젠과 행방불명된 두 오라버니가 재회한다. 마지막에는 이모젠이 뒤집어쓴 부정의 누명도 벗겨지고 온 가족이 모두 재회하며 브리튼과 로마 사이에도 화친이 성립한다.

비극에 어울리는 소재를 담으면서도 행복한 결말에 이르는 것이 로맨스 극의 특징이다.

주요 등장인물

심벌린 : 브리튼의 왕
이모젠 : 심벌린의 딸
왕비 : 심벌린의 후처
포스투머스 : 가난한 신사. 이모젠의 남편
클로튼 : 왕비가 데려온 아들. 이모젠에게 구애한다
야키모 : 이탈리아 사람. 이모젠을 유혹한다

내 영혼이여, 나무 열매처럼 매달려주오,
나무가 죽을 때까지.(포스투머스)

Hang there like fruit, my soul,
Till the tree die!(Posthumus)

Cymbeline

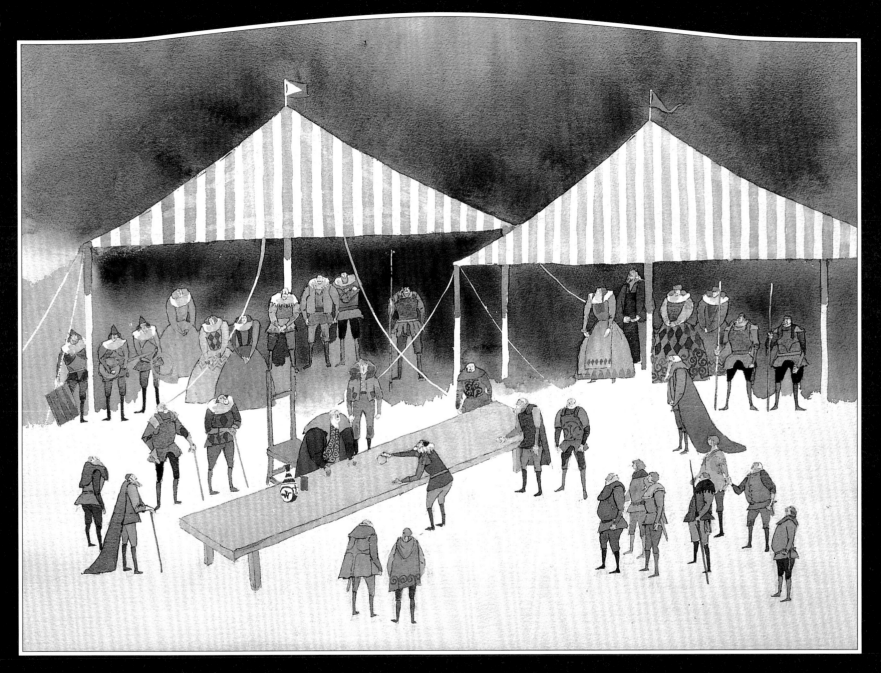

제5막 제5장

브리튼 진영군, 심벌린 왕의 텐트

악인은 멸망하고, 공주 이모젠은 어렸을 때 잡혀간 왕자들과 재회한다

겨울 이야기

시칠리아의 왕 레온테스와 보헤미아의 왕 폴릭세네스는 소꿉친구다. 하지만 레온테스는 아내 헤르미오네와 폴릭세네스 사이에 부정한 일이 있다고 의심하여 그를 죽이라고 신하 카밀로에게 명한다. 왕비의 결백을 믿는 카밀로는 폴릭세네스에게 왕의 명령을 털어놓고 같이 보헤미아로 도망친다. 헤르미오네는 투옥되고 그사이에 공주를 낳는다. 그 아이를 부정하게 생긴 아이라고 단정한 레온테스는 신하 안티고누스에게 버리고 오라고 명한다.

헤르미오네는 재판을 받는다. 이 자리에서 그녀의 무죄를 알리는 아폴로 신탁이 발표되지만 레온테스는 믿으려 하지 않는다. 그때 어린 왕자 마밀리우스가 죽었다는 소식이 전해진다. 헤르미오네는 정신을 잃고 쓰러진다. 레온테스가 자신의 잘못을 후회하고 있을 때 시녀이자 안티고누스의 아내인 폴리나가 왕비가 죽었다는 소식을 전한다. 한편 보헤미아의 해안(실제 보헤미아는 현재의 체코 주변으로 내륙 국가다. '보헤미아의 해안'이라고 하면 셰익스피어가 지리에 무지했다고 할까, 지리적 정확성 따위는 무시하고 자유롭게 상상력을 발휘한 대표적인 예로 여겨진다)에 퍼디타를 버린 안티고누스는 곰에게 습격당해 죽는다.

그로부터 16년 후 양치기가 거두어 키운 퍼디타는 아름다운 아가씨로 성장하고 보헤미아의 왕자 플로리젤과 사랑하는 사이가 된다. 두 사람의 결혼에 반대하는 폴릭세네스에게서 도망친 연인들은 시칠리아로 간다. 일동이 다 모인 자리에서 죽은 헤르미오네의 조각상이 공개된다. 그런데 조각상이 움직인다! 사실 그녀는 폴리나의 집에서 살아 있었던 것이다.

질투, 의심, 우정의 결렬, 무고한 죄, 죽음, 천벌 등이 그려지는 전반부의 비극적인 분위기는 16년의 세월을 거쳐 보헤미아로 옮겨가 밝고 색채가 풍부한 목가적인 세계로 일변한다. 방물장수이자 똘마니 악당인 아우토리쿠스의 노래와 쾌활한 속임수, 퍼디타와 플로리젤의 사랑, 양털 깎기 축제. 그리고 등장인물 전원(왕자 마밀리우스와 안티고누스는 이미 없지만)이 다시 모이는 시칠리아 왕궁에서의 클라이맥스는 헤르미오네 '조각상'이 움직이는 순간이다. 재생과 용서와 화해.

『겨울 이야기』는 현실 세계에서는 도저히 있을 수 없는 일을 있을 수 있다고 믿게 해주는 극이다. 다양한 시련을 겪으며 결백은 반드시 증명되고, 오해는 반드시 풀리고, 뿔뿔이 헤어진 사람은 꼭 재회한다는 우리의 궁극적인 바람이 여기서는 이루어진다.

주요 등장인물
레온테스 : 시칠리아의 왕
폴릭세네스 : 보헤미아의 왕
헤르미오네 : 레온테스의 아내
퍼디타 : 양치기의 딸. 실은 시칠리아의 공주
플로리젤 : 폴릭세네스의 아들
폴리나 : 헤르미오네의 시녀

지나가서 돌이킬 수 없는 일은,
아무리 슬퍼해도 소용없습니다.(폴리나)
What's gone and what's past help
Should be past grief.(Paulina)

A Winter's Tale

제4막 제4장

보헤미아, 양털 깎기 축제

사랑하는 양치기의 딸 퍼디타와 보헤미아 왕자 플로리젤

폭풍

12년 전 밀라노의 대공 프로스페로는 마술을 비롯한 학문 연구에 몰두한 나머지 정사를 소홀히 하여 아우 안토니오에게 지위를 빼앗겼다. 나라에서 쫓겨난 프로스페로는 어린 딸 미란다와 함께 태워진 작은 배로 어느 고도孤島에 표착한다. 그 섬은 마녀 시코렉스의 아들 칼리반과 공기의 요정 아리엘 등 요정밖에 살지 않는 무인도였다. 프로스페로는 수련을 쌓은 마법의 힘으로 그들을 제압하고 지금은 섬 전체를 지배하고 있다.

프로스페로의 옛 원수 나폴리 왕 알론조와 안토니오, 그리고 충신 곤잘로 등을 태운 배는 튀니스에서 열린 나폴리 왕의 공주 결혼식에 참석하고 돌아오는 도중 이 섬 앞바다를 지나다가 폭풍(템페스트)에 휩쓸려 난파한다. 하지만 이 폭풍은 프로스페로의 명령을 받은 아리엘이 일으킨 것이라 일행은 다치지 않고 바닷가로 밀려온다. 일행에서 혼자 떨어진 채 헤엄쳐서 나온 나폴리 왕자 퍼디난드는 아리엘의 노랫소리에 이끌려 프로스페로의 바위 동굴 앞까지 와서 미란다를 만난다. 두 사람은 프로스페로의 의도대로 첫눈에 반해 사랑에 빠지지만 프로스페로는 그에게 이것저것 고된 육체노동을 시킨다.

한편 알론조의 동생 서배스천은 안토니오의 부추김을 받고 형을 살해하려고 하고 칼리반도 알론조의 부하 스테파노와 광대 트린큘로의 힘으로 프로스페로를 죽이려고 하지만 모두 아리엘의 활약으로 미수에 그친다.

가혹한 시련을 견뎌낸 퍼디난드는 프로스페로로부터 미란다와의 결혼을 허락받는다. 한편 알론조는 왕자가 익사한 줄로만 알고 있고 안토니오와 서배스천은 프로스페로의 마법으로 착란상태에 빠져 있지만 프로스페로는 마법을 풀어 모두에게 정신을 돌아오게 하고 죄를 용서한다. 마법의 옷을 벗고 밀라노 대공의 옷차림으로 갈아입은 그는 바위 동굴 안에서 정답게 체스를 두고 있는 젊은 연인들의 모습을 일동에게 보여준다. 참회한 알론조와 왕자가 재회한다. 여기서 미란다는 아버지와 퍼디난드 이외의 '인간'을 처음 목격한다. 이때 그녀의 입에서 나온 말 한마디가 '멋진 신세계brave new world'다. 올더스 헉슬리가 SF의 선구라고 해야 할 소설의 제목으로 삼은 구절이다. 프로스페로는 이미 마법을 버릴 결심을 했으며 과거를 없었던 일로 하고 화해를 한 뒤(라고 해도 안토니오와 서배스천은 아직 마음을 고쳐먹지 않았지만) 약속대로 아리엘을 자유의 몸으로 풀어준다. 이튿날에는 일동이 모두 고국을 향해 떠난다.

에필로그에서 프로스페로 역할을 맡은 배우는 관객에게 청한다. 박수로 포승을 풀고 자유롭게 해달라고. 그 말은 배역이라는 옷을 벗고 살아 있는 몸으로 돌아가려는 한 배우의 육성으로도, 일생의 역할을 끝내고 이 세상에 이별을 고하려는 인간의 말로도 들린다.

주요 등장인물
프로스페로 : 전 밀라노 대공
미란다 : 프로스페로의 딸
안토니오 : 프로스페로의 아우. 형을 추방한다
알론조 : 나폴리 왕
퍼디난드 : 나폴리 왕자. 미란다에게 한눈에 반한다
아리엘 : 공기의 요정. 프로스페로의 하인

인간이란 이토록 아름답구나! 아아, 멋진 신세계,
이런 사람들이 있다니!(미란다)
How beauteous mankind is! O brave new world,
That has such people in't!(Miranda)

제5막 제1장

절해의 고도, 프로스페로의 바위 동굴 앞

미란다와 퍼디난드의 약혼, 죄에 대한 용서, 속세로의 귀환

"이런 날이……"

분명히 런던의 레스토랑이었을 것이다. "이런 날이 올 줄은……" 하고 마쓰오카 가즈코가 감개무량하다는 듯이 말한 적이 있다. 내가 설명하는 것이 무척 낯간지러운 일이긴 하지만, 그건 옛날부터 동경하던 『여행 그림책旅の絵本』의 작자와 함께 저녁을 먹게 되는 날이 올 줄은, 하는 정도의 의미였다.

셰익스피어 전문가로서 대사에 대한 이해를 완벽하게 갖추고 있는 마쓰오카 가즈코의 말이기에 갑작스럽게 믿기는 힘들다고 해도, 이런 유의 대사에 저항력이 없는 내가 아직껏 그 문구를 외우고 있다고 해서 이상한 일은 아닐 것이다.

내가 처음으로 영국에 간 것은 1964년이다. 우연히 셰익스피어 탄생 400주년에 해당하는 해였다. 『베니스의 상인』을 처음으로 본 것도 그 무렵이다.

나는 통속적인 관객에 지나지 않았지만 그 후 고단샤의 다시로 다다유키가 "운전수든 뭐든 할 테니까 〈책本〉에 셰익스피어 연재를 꼭" 하는, 이 또한 명대사의 제안으로…… 그리고 잡지 〈책〉에 셰익스피어를 주제로 한 연재(1996년부터 1998년까지)를 마쓰오카 가즈코와 함께하고 편집을 맡은 호리코시 마사하루, 사사키 료스케와 고락을 함께하며 가까스로 끝내고, 다테야마 도키코의 손에 의해 이런 '그림책'으로 '만들어지는 날이 올 줄은' 셰익스피어 탄생 400주년이던 옛날에는 꿈에도 생각해보지 않았다.

사실 이 '그림책'은 8월 말에 안표지의 글로브 극장 그림 하나를 남겨두고 다 끝낸 상태였다. 그리고 1998년 9월 1일 밤, 나는 런던의 BARBICAN THEATRE의 자리에 앉아 있었다. 거기서는 마쓰오카 가즈코 번역, 니나가와 유키오 연출의 『햄릿』이 일본어로 공연되고 있었다.

이는 영국인이 가부키 극장에서 영어로 번역한 『주신구라忠臣藏』를 상연하는 것과 같은 쾌거다. 그러면 몇 명의 일본인이 보러 갈까? 이는 참으로 위험한 도박이다.

그런데 나날이 관객이 늘어 내가 간 날 밤에는 4분의 3이 영국인으로 보였다. 나는 오히려 관객의 반응에 흥미를 갖고 봤는데, 역시나 영국인이었다. 일본어로 공연한 『햄릿』이라도 충분히 이해한 듯 어떤 때는 웃고 어떤 때는 눈물을 훔치고 막이 내렸을 때는 박수 소리가 그치지 않았다.

셰익스피어의 작품이 처음으로 일본어로 번역된 지 몇 년이나 되었는지 모르지만 본고장 런던에서 일본인이 일본어로 번역한 『햄릿』이 그만큼의 영국인에게 환영'받는 날이 올 줄을' 대체 누가 예상이나 했겠는가.

안표지의 그림은 1년 전에 템즈 강 남안에 복원된 (셰익스피어 시대의) 글로브 극장을 찾아가 그 기회에 그린 것이다. 가부키 무대에 쓰이는 삼색 세로무늬가 있는 가로닫이 막 앞의 공연물은, 뭘 감추겠는가, 니나가와 유키오가 연출한 『햄릿』의 극중극의 극중극, 즉 독살 장면의 개요를 보여주는 묵극 장면이다.

1998년 가을 안노 미쓰마사

Finis

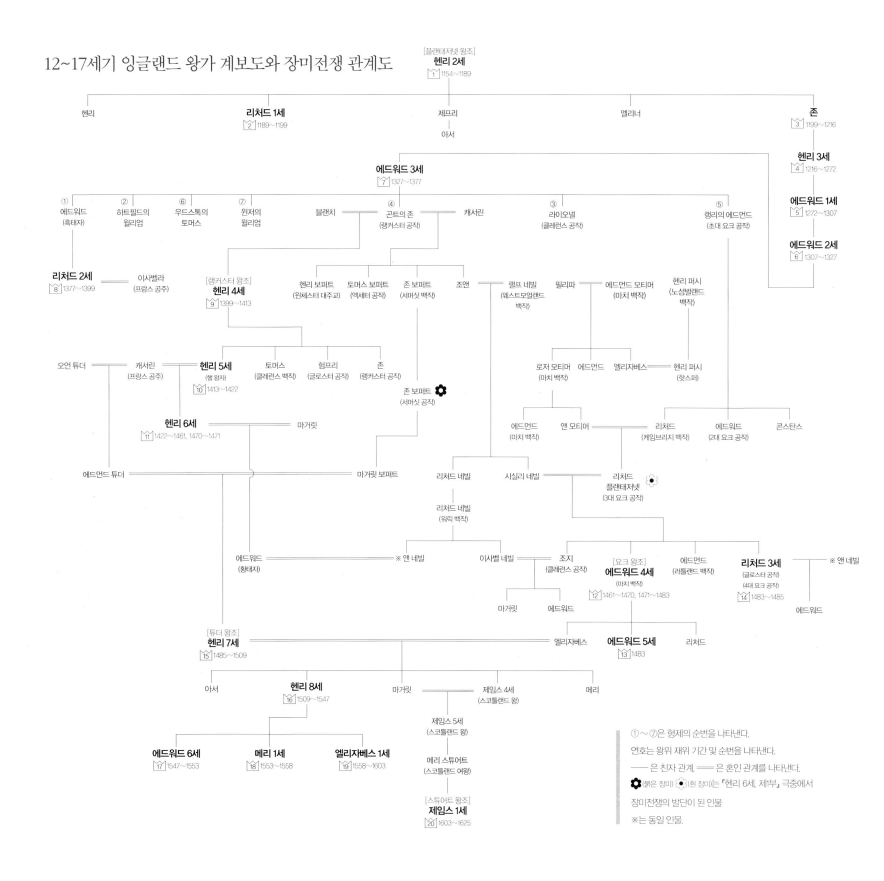

12~17세기 잉글랜드 왕가 계보도와 장미전쟁 관계도

[플랜태저넷 왕조]
헨리 2세
1 1154~1189

헨리 　　**리처드 1세** 2 1189~1199 　　제프리 　　엘리너 　　**존** 3 1199~1216

아서

헨리 3세 4 1216~1272

에드워드 3세 7 1327~1377

에드워드 1세 5 1272~1307

에드워드 2세 6 1307~1327

① 에드워드 (흑태자)　② 하트필드의 윌리엄　⑥ 우드스톡의 토머스　⑦ 윈저의 윌리엄　블랜치 ══ 곤트의 존 (랭커스터 공작) ══ 캐서린　③ 라이오넬 (클레런스 공작)　⑤ 랭리의 에드먼드 (초대 요크 공작)

리처드 2세 8 1377~1399 ══ 이사벨라 (프랑스 공주)

[랭커스터 왕조] **헨리 4세** 9 1399~1413

헨리 보퍼트 (윈체스터 대주교)　토머스 보퍼트 (엑세터 공작)　존 보퍼트 (서머싯 백작)　조앤 ══ 랠프 네빌 (웨스트모얼랜드 백작)　필리파 ══ 에드먼드 모티머 (마치 백작)　헨리 퍼시 (노섬벌랜드 백작)

오언 튜더 ══ 캐서린 (프랑스 공주) ══ **헨리 5세** (핼 왕자) 10 1413~1422　토머스 (클레런스 백작)　험프리 (글로스터 공작)　존 (랭커스터 공작)

로저 모티머 (마치 백작)　에드먼드　엘리자베스 ══ 헨리 퍼시 (핫스퍼)

존 보퍼트 ✿ (서머싯 공작)

헨리 6세 11 1422~1461, 1470~1471 ══ 마거릿

에드먼드 (마치 백작)　앤 모티머 ══ 리처드 (케임브리지 백작)　에드워드 (2대 요크 공작)　콘스탄스

에드먼드 튜더 ══ 마거릿 보퍼트

리처드 네빌 ══ 시실리 네빌 ══ 리처드 플랜태저넷 ❁ (3대 요크 공작)

리처드 네빌 (워릭 백작)

에드워드 (황태자)　※ 앤 네빌　이사벨 네빌 ══ 조지 (클레런스 공작)　[요크 왕조] **에드워드 4세** (마치 백작) 12 1461~1470, 1471~1483　에드먼드 (러틀랜드 백작)　**리처드 3세** (글로스터 공작) (4대 요크 공작) 14 1483~1485 ══ ※ 앤 네빌

마거릿　에드워드

에드워드

[튜더 왕조] **헨리 7세** 15 1485~1509 ══ 엘리자베스　**에드워드 5세** 13 1483　리처드

아서　**헨리 8세** 16 1509~1547　마거릿 ══ 제임스 4세 (스코틀랜드 왕)　메리

제임스 5세 (스코틀랜드 왕)

에드워드 6세 17 1547~1553　**메리 1세** 18 1553~1558　**엘리자베스 1세** 19 1558~1603

메리 스튜어트 (스코틀랜드 여왕)

[스튜어트 왕조] **제임스 1세** 20 1603~1625

①～⑦은 형제의 순번을 나타낸다.
연호는 왕위 재위 기간 및 순번을 나타낸다.
── 은 친자 관계, ══ 은 혼인 관계를 나타낸다.
✿(붉은 장미) ❁(흰 장미)는 『헨리 6세, 제1부』 극중에서
장미전쟁의 발단이 된 인물
※는 동일 인물.

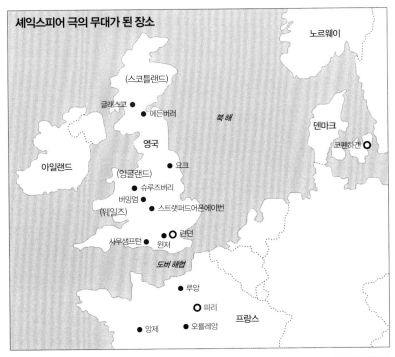

셰익스피어 극의 무대가 된 장소

셰익스피어 연보 (제작 연도는 E. K. 체임버스에 따름)

1564	4월 23일(?) 스트랫퍼드어폰에이번에서 피혁 가공업자 존 셰익스피어의 장남으로 태어나다.
1568	아버지 존 스트랫퍼드의 읍장이 되다.
1576	영국 최초의 상설 극장인 시어터 극장이 건설되다.
1577	이 무렵부터 일가는 경제적 곤궁에 빠지다(13세).
1582	여덟 살 연상의 앤 해서웨이와 결혼하다(18세).
1583	장녀 수잔나 태어나다.
1585	장남 햄닛, 차녀 주디스가 쌍둥이로 태어나 세 아이의 아버지가 되다.
1586	이 무렵 혼자 런던으로 가다(22세).
1590	『헨리 6세, 제2부』, 『헨리 6세, 제3부』(~1592)로 극작가로서 출발하다.
1591	『헨리 6세, 제1부』(~1592)
1592	페스트 유행으로 극장 폐쇄, 어쩔 수 없이 장시 『비너스와 아도니스』를 써서 평판을 얻다. 『리처드 3세』, 『착각의 희극』(~1593)
1593	『티투스 안드로니쿠스』, 『말괄량이 길들이기』(~1594)
1594	궁내부장관 극단의 간부가 되다. 『베로나의 두 신사』, 『사랑의 헛수고』, 『로미오와 줄리엣』(~1595)
1595	『리처드 2세』, 『한여름 밤의 꿈』(~1596)
1596	장남 햄닛이 열한 살로 사망하다. 『존 왕』, 『베니스의 상인』(~1597)
1597	고향에 저택을 구입하다. 『헨리 4세, 제1부』, 『헨리 4세, 제2부』(~1598)
1598	『헛소동』, 『헨리 5세』(~1599)
1599	시어터 극장을 해체하고 글로브 극장을 건설하다. 『줄리어스 시저』, 『좋으실 대로』, 『십이야』(~1600)
1600	『햄릿』, 『윈저의 유쾌한 아낙네들』(~1601)
1601	『트로일로스와 크레시다』(~1602)
1602	『끝이 좋으면 다 좋아』(~1603). 이듬해에 엘리자베스 여왕이 서거하다. 궁내부장관 극단은 국왕 극단으로 개명하고, 새로운 국왕 제임스 1세의 비호 아래로 들어가다.
1604	『잣대엔 잣대로』, 『오셀로』(~1605), 『리어 왕』, 『맥베스』(1605~1606)
1606	『안토니와 클레오파트라』(~1607)
1607	『코리올레이너스』, 『아테네의 티몬』(~1608)
1608	『페리클레스』(~1609), 『심벌린』(1609~1610)
1610	이 무렵, 고향의 가족에게 돌아가다. 『겨울 이야기』(~1611)
1611	『폭풍』(~1612)
1613	신작 『헨리 8세』 상연 중에 글로브 극장이 불에 타고, 이듬해에 재건되다.
1616	4월 23일 스트랫퍼드에서 사망하다(52세).

옮긴이 | 송태욱

연세대학교 국어국문학과를 졸업하고 동대학원에서 문학박사 학위를 받았다. 도쿄외국어대학교 연구원을 지냈으며, 현재 연세대학교에서 강의하며 번역을 하고 있다. 지은 책으로 『르네상스인 김승옥』(공저)이 있고, 옮긴 책으로는 덴도 아라타의 『환희의 아이』, 미야모토 테루의 『환상의 빛』, 오에 겐자부로의 『말의 정의』, 히가시노 게이고의 『사명과 영혼의 경계』, 다니자키 준이치로의 『세설』, 사사키 아타루의 『잘라라, 기도하는 그 손을』, 가라타니 고진의 『일본 정신의 기원』 『트랜스크리틱』 『탐구』, 시오노 나나미의 『십자군 이야기』, 강상중의 『살아야 하는 이유』, 미야자키 하야오의 『책으로 가는 문』 등이 있으며, 나쓰메 소세키 소설 전집을 번역 중이다.

셰익스피어 극장

초판 1쇄 발행 2016년 6월 15일

그린이 안노 미쓰마사
글쓴이 마쓰오카 가즈코
옮긴이 송태욱

펴낸곳 서커스출판상회
주소 서울 마포구 월드컵북로 400 5층 24호(상암동, 문화콘텐츠센터)
전화번호 02-3153-1311
팩스 02-3153-2903
전자우편 rigolo@hanmail.net
출판등록 2015년 1월 2일(제2015-000002호)

ⓒ 서커스, 2016

ISBN 979-11-87295-00-6 03650
